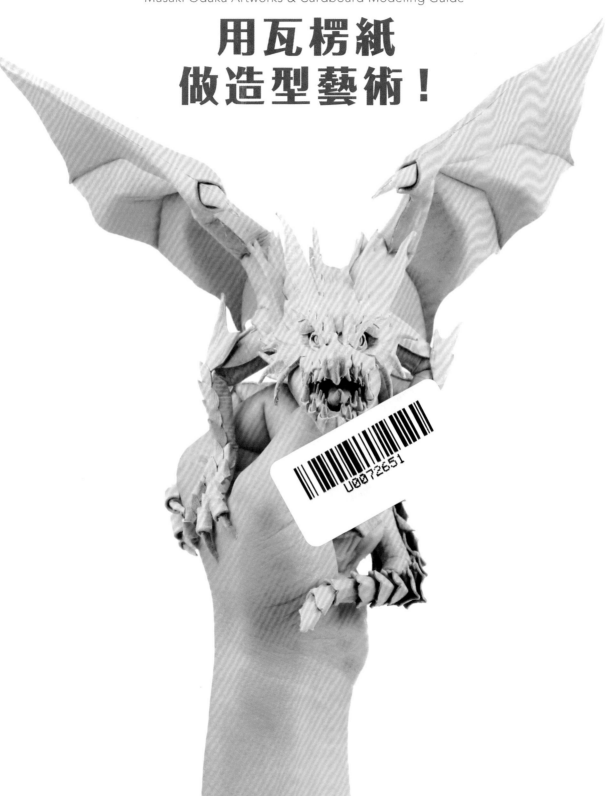

Masaki Odaka Artworks & Cardboard Modeling Guide

用瓦楞紙
做造型藝術！

U0072651

Masaki Odaka 瓦楞紙造型藝術家

1976 年出生於埼玉縣

我是名公司職員兼任講師,因為兒子的一句:「爸爸做點什麼給我看吧!」為展現厲害的一面,我開始涉獵瓦楞紙手工藝。

某天,我拒絕兒子一個困難的要求,結果兒子竟說:「你總是叫我不要在做之前就輕言放棄,但爸爸就可以這樣放棄嗎?」毫無退路的我一面完成兒子的要求,一面將完成的作品分享到社群媒體上。隨後,我收到大量的合作邀約,並從 2017 年起開始以藝術家的身分活動。

我的創作主要以幻獸和身邊常見的生物為題材,在追求超越瓦楞紙極限的造型的同時,亦致力於以簡單結構重現漂亮的曲面與細節。比起正確性,我更重視打造充滿靈魂的作品。

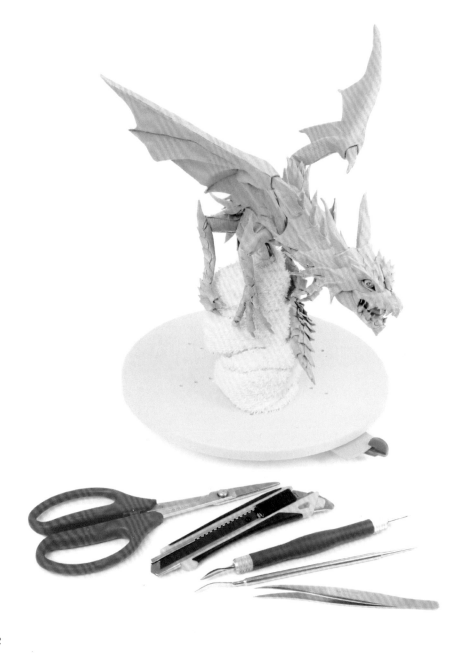

前言

在接到本書的邀約時，剛好是我從「單純和孩子玩瓦楞紙」邁向藝術創作的時期，因此我非常擔心自己是否真的有能力出一本書？是否有東西能教給讀者？
我煩惱了將近一年才做好決定，對於新紀元社出版社真的深感抱歉。

在這一年裡，我不但製作了許多作品，也找了很多人討論。為確立寫書的目的、更熟悉瓦楞紙、學習難以複製的技術，我可說是近乎廢寢忘食、傾盡心力。
而後，我終於發現我必須要向讀者傳達的事——

「製作東西是件令人興奮的事呢！」

我花了一年才察覺到這件事，不忍說真的有種「事到如今」的感覺。

瓦楞紙原本是配送箱所使用的紙張。
我曾聽到有人感嘆：「瓦楞紙居然能做出這樣的作品，好厲害！」
但其實並非如此。愈了解這個素材，我發現正是因為瓦楞紙擁有三層結構、厚而牢固，以及容易取得等特性，才讓這樣的作法得以成立。

對於瓦楞紙，我會使用「揉塑」一詞。
我認為對瓦楞紙揉捏塑型的過程，和捏塑陶土有著異曲同工之妙。
揉塑就像是在和瓦楞紙對話。
透過每天接觸，我開始能聽見瓦楞紙的心聲。
那是非常微小的聲響，稍不留神就會錯失。
我發現瓦楞紙開始會告訴我出乎意料的製作方式。
而當我能預知瓦楞紙的心聲，並順利按它的想法製作時，就能迅速地完成美麗的作品。

在渴望做出自我風格的想法驅使之下，我不斷與素材對話、細心地培養情感。
最終，我學會了如何用瓦楞紙做出一隻飛龍。
瓦楞紙對我而言真的是一座寶庫。

說到這裡，各位有沒有產生躍躍欲試的感覺呢？

抱著想將這種興奮之情傳達給各位的想法，
我決定寫書來介紹作品、瓦楞紙的知識以及製作方法。

本書的內容，希望能成為各位投入瓦楞紙創作的契機。
雖然書中附有紙型與製作解說，但這些都只是為了傳授基本的創作技巧，進一步啟發思考，並不是說大家一定得按這樣做。
在學會切割、凹摺、揉塑、拼貼的基本技巧後，接下來就是大家愉快的製作時間了。
希望我的作品與技術，能幫助各位盡情地揮灑創意。

衷心感謝給予我出書機會、耐心等待我慢慢執筆的新紀元社出版社的全體同仁，
以及支持我的工作、作品製作與出版的家人，還有惠予鼓勵的所有人。

Masaki Odaka

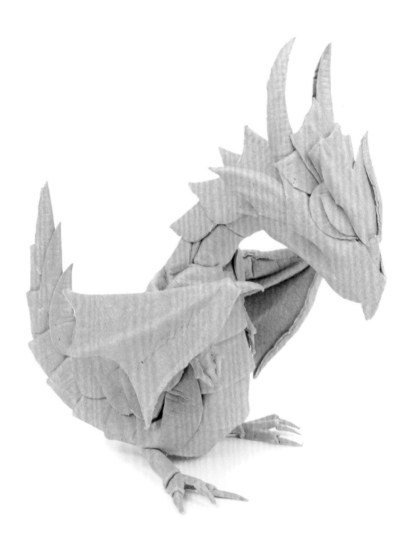

瓦楞紙化身「飛龍」

我是龍年出生的人，因此我從小就很喜歡龍這個元素。
這種虛構生物從以前就常出現在書籍或遊戲中，不但詮釋範圍極廣，描繪方式也因人而異，設計的自由度非常高。
大致分類上，飛龍是邪惡的象徵，龍則是神明。然而我所製作的飛龍則是出於「如果有這樣的飛龍存在該有多好」
這樣的單純慾望。
尤其若是幼龍，還能讓牠停在肩上一起生活，光想就覺得很歡樂。
基於這些想法，我在製作表情與動作時尤為用心。

此外，我也是有與世界大量的飛龍設計一爭高下的念頭。每一次我都絞盡腦汁，為的就是創作出自己的獨家設計。

我認為飛龍這個題材非常適合使用瓦楞紙製作，例如鱗片、甲殼、翅膀、鬍鬚等部位，唯有瓦楞紙的厚度與素材強
度，才能在塑造出緊湊感與魄力的同時，又能建構出結構。

可是也因為結構會直接關乎到外觀，使得製作流程，尤其是組裝的難度會變得非常高。
製作時真可謂是與飛龍的殊死戰，好幾次我的胳膊都差點要被吃掉了！

飛龍

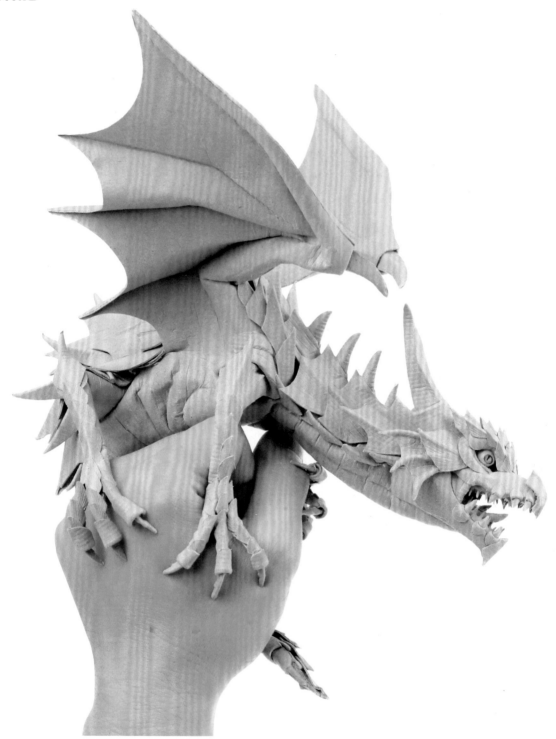

2020年製作　G楞、剝離瓦楞紙、鐵絲

在火山山麓下獲救，成為使魔來報恩的幼小飛龍。
與主人一起成長，最後成為統治「瓦楞國」國王的得力助手。
活用瓦楞紙的質感，塑造出彷彿將要從手上起飛的動感姿態。

· 利用表情與姿勢演繹生命力
· 將精緻的頭部、堅硬的甲殼、柔軟的腹部、靈動的翅膀分開製作

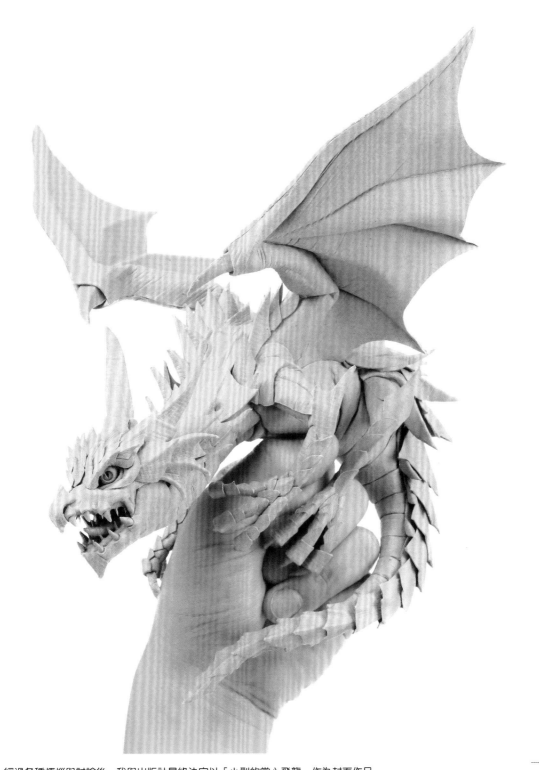

經過各種煩惱與討論後，我與出版社最終決定以「小型的掌心飛龍」作為封面作品。
「與仔細製作的大型作品相比，難度比較不會那麼高。要不要試著認真製作約掌心大的作品？」在總編的這番建議下，我興致勃勃地開工。
除了要能裝飾封面，還得符合「外觀一看就知道是飛龍」、「能看得出是瓦楞紙作品」等要求，於是我採用由龍角、四條腿、大型翅膀、長尾巴構成的經典飛龍外觀。
此外，我還用大片硬甲取代細小鱗片，再搭配翼膜結構，如此便能保留大面積的瓦楞紙表面。透過手與造型刮刀仔細揉塑，努力為作品注入質感與生命力。

龍神

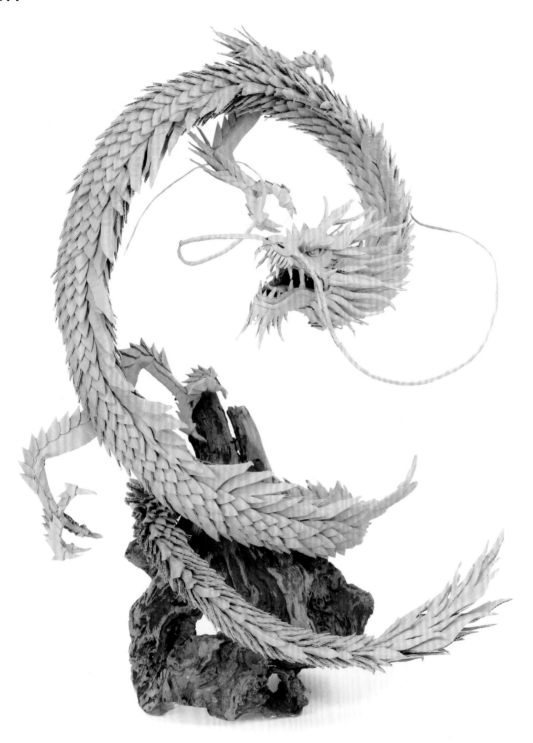

2018年製作　E楞

本作品是以龍為造型，用瓦楞紙製作出正要升天的姿態。
我在大幅扭轉的身軀上一片片地貼上鱗片，呈現粗獷感與動感。
由於作品本身無法自行立起，於是我將其捲繞在象徵山峰的漂流木上，表現即
將升天的意象與目前所在的大地。

造形重點

・兼顧動感的外觀與鱗片的
　細緻感

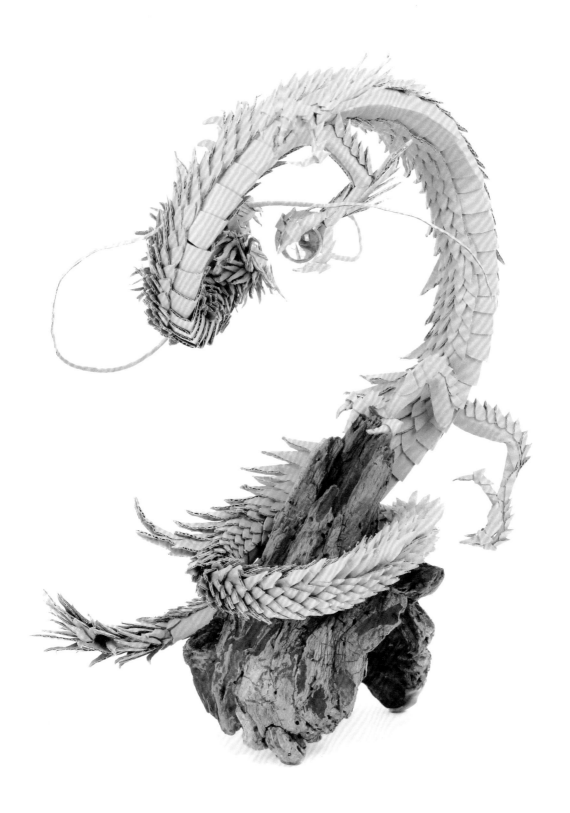

這是我第一件用於展示的原創作品。
由於是早期作品，現在看便能發現製作上的一些缺點，尤其是黏貼的強度明顯不足，不過仍能從中感受到拚命製作所帶來的「粗獷感」。雖然當時我試圖展現具有動感的扭轉，但背部與腹部卻只能在同一個方向上製作。
後來我改善了這個問題，製作出命名為「晉升之龍」的作品。

翼龍「miracolo」

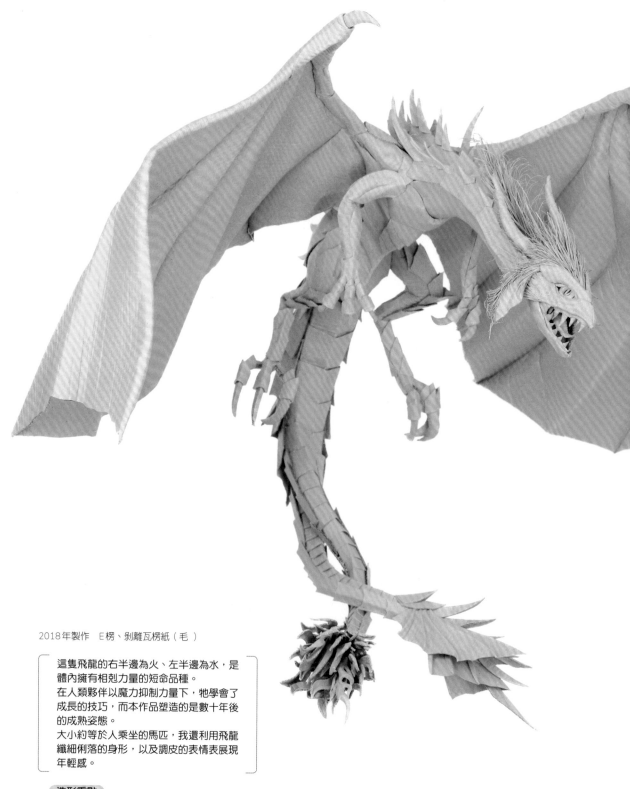

2018年製作　E楞、剝離瓦楞紙（毛）

> 這隻飛龍的右半邊為火、左半邊為水，是
> 體內擁有相剋力量的短命品種。
> 在人類夥伴以魔力抑制力量下，牠學會了
> 成長的技巧，而本作品塑造的是數十年後
> 的成熟姿態。
> 大小約等於人乘坐的馬匹，我還利用飛龍
> 纖細俐落的身形，以及調皮的表情表展現
> 年輕感。

造形重點

- 用一片瓦楞紙凹摺出翅膀的肌肉與翼膜
- 營造表情與躍動感

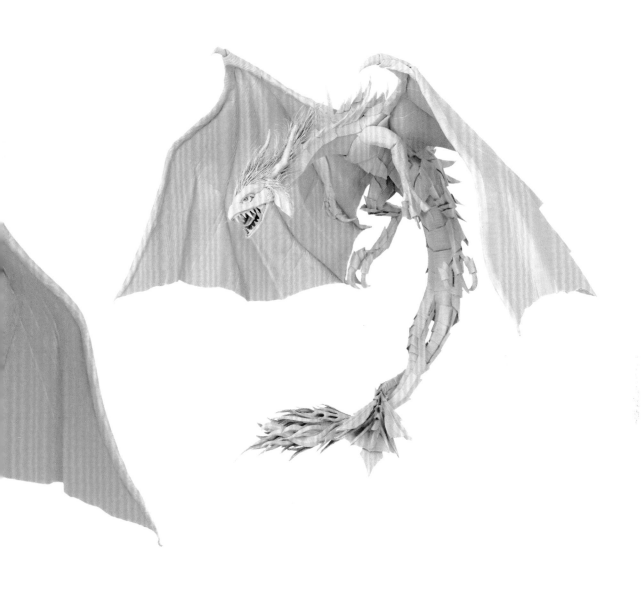

本件是與羊毛氈藝術家朋友合作下誕生的作品。
以羊毛客製飛龍贈禮企劃為題,我要求左右屬性相異,並由我用瓦楞紙製作出誕生的飛龍成長後的模樣。兩人通力完成的這隻飛龍後來還飛越日本,到德國上空轉了一圈回來(遠赴德國參展)。
在塑形方式上,我是從本件作品開始於步驟與組裝合理性之間取得平衡。為了打造飛翔的姿態,後期的組裝不是放在桌上,而是吊在天花板上進行,因此留下非常深刻的印象。

晉升之龍

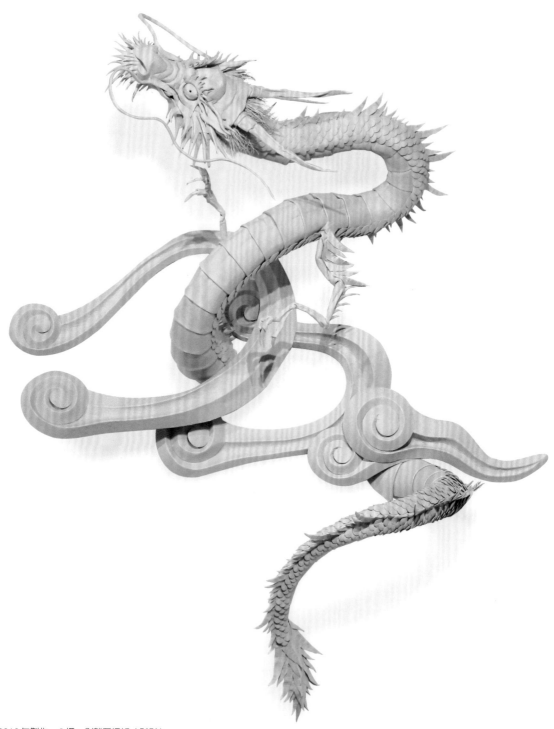

2019年製作　G楞、剝離瓦楞紙（鬍鬚）

棲息在瓦楞山頂的龍。
升天的姿態，象徵著誓言要飛向新天地的意象。
這是我個人最大型的一件作品，手法是利用在牆中游動的立體結構，演繹出深
度與動態感。與半立體雲朵的搭配雖然讓外觀侷限在升天姿態，但之後身體還
能再延長。

造形重點

· 還原出日本龍的樣貌，保
持立體的形狀

· 腹側使用一張瓦楞紙，並
利用凹摺塑型來增加強度

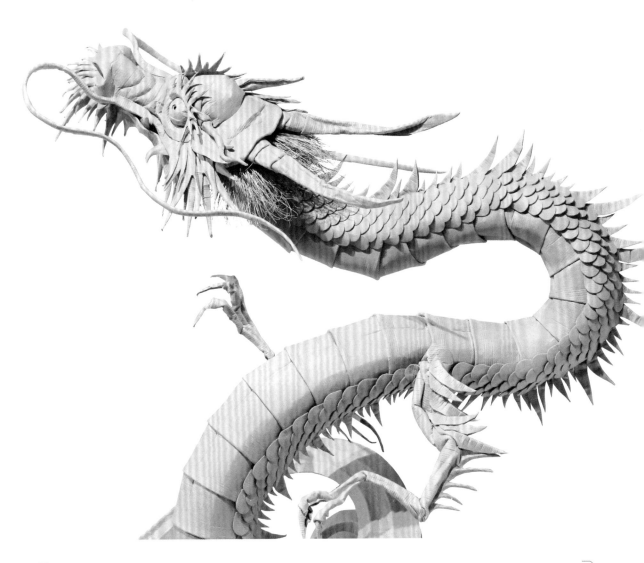

在初次參展的展示廳要搬遷時的最後一場展覽中，我被委託裝飾一樓正面的牆壁，該如何妝點展覽門面的問題讓我陷入苦思。最終我決定製作這頭在牆中游動大型昇龍，因為以龍為主題，不但能看出我從最初的作品——「龍神」之後的成長，又有祈望展示廳今後一展鴻圖的意涵。而由於材質是輕盈的瓦楞紙，如此大件的作品只需幾根釘子就能展示。

飛龍寶寶、獅鷲

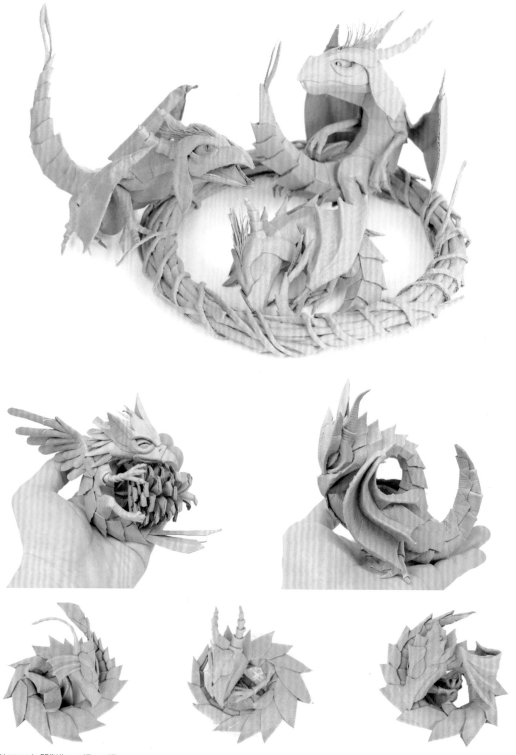

2018到2020年間製作　E楞、G楞

代表OLFA廠商前往德國參展時，我第一次製作了飛龍寶寶。掌心大的睡龍姿態十分可愛，不管做幾次都不會厭倦。雖然作品的基本結構都一樣，但在構思飛龍的故事，或在特徵上設計出不同造型時，都讓我忙得不亦樂乎。

造形重點
・利用動作營造神情
・以基本結構＋特色構件的方式做出差異

聖劍 DANBORIAN

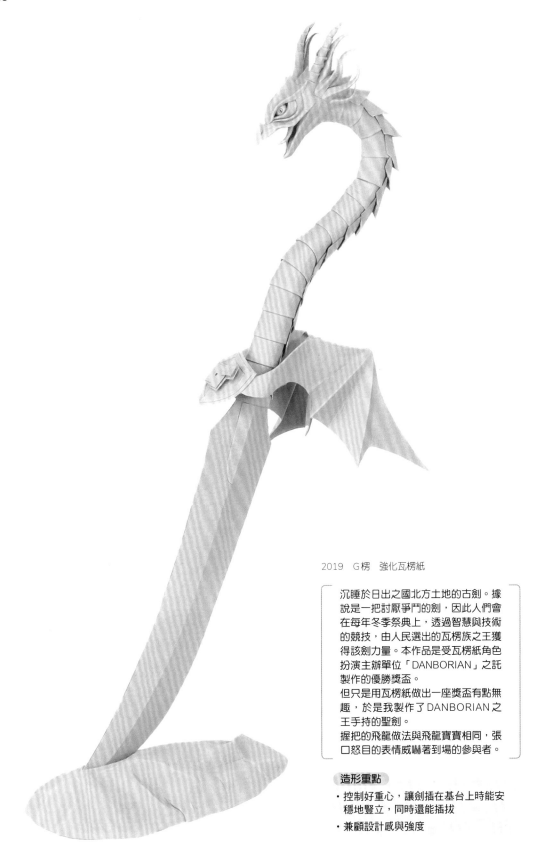

2019　G楞　強化瓦楞紙

> 沉睡於日出之國北方土地的古劍。據
> 說是一把討厭爭鬥的劍，因此人們會
> 在每年冬季祭典上，透過智慧與技術
> 的競技，由人民選出的瓦楞族之王獲
> 得該劍力量。本作品是受瓦楞紙角色
> 扮演主辦單位「DANBORIAN」之託
> 製作的優勝獎盃。
> 但只是用瓦楞紙做出一座獎盃有點無
> 趣，於是我製作了DANBORIAN之
> 王手持的聖劍。
> 握把的飛龍做法與飛龍寶寶相同，張
> 口怒目的表情威嚇著到場的參與者。

造形重點

・控制好重心，讓劍插在基台上時能安
　穩地豎立，同時還能插拔
・兼顧設計感與強度

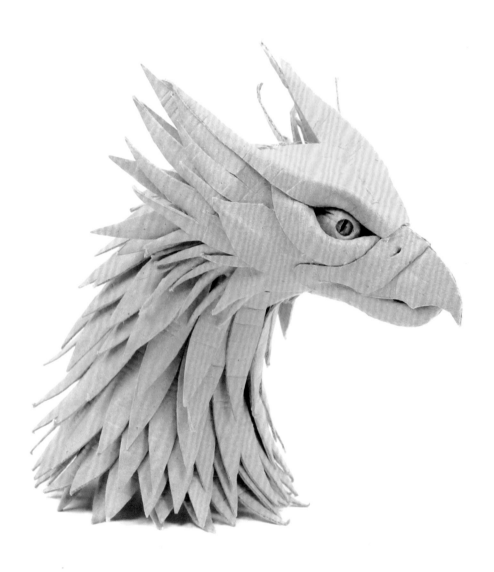

瓦楞紙化身「幻獸＆幻想生物」

本章與飛龍一樣都是我很喜歡的主題。
其實飛龍也理應歸類在這個項目中，但本書我是按自己的想法分類。
本章的主題裡有許多源自神話或傳說的生物，於是如何詮釋故事便成了重點。
我一直很享受這部分的構思，總會先以文章的形式寫好設定。
設計上，我則是以能看出是既有的幻獸或恐龍為前提，自由度還算高，我也時常會以素描的方式來構思設計。
不只講求帥氣，我也希望做出恐怖、噁心或栩栩如生的氛圍，並為此不懈奮鬥著。

遇到需展現肌肉、皮膚、翅膀、毛髮等各種質感的主題時，我總是思考該選擇怎樣的製作方式與步驟才能加以呈現。
而製作時，我也經常採用我所謂的「揉塑」——也就是以較少的瓦楞紙片數揉捏塑形的特殊手法。

每天的製作都像是在握力訓練，是相當考驗如何使用臂力的主題。
肌肉是不會騙人的！

天馬

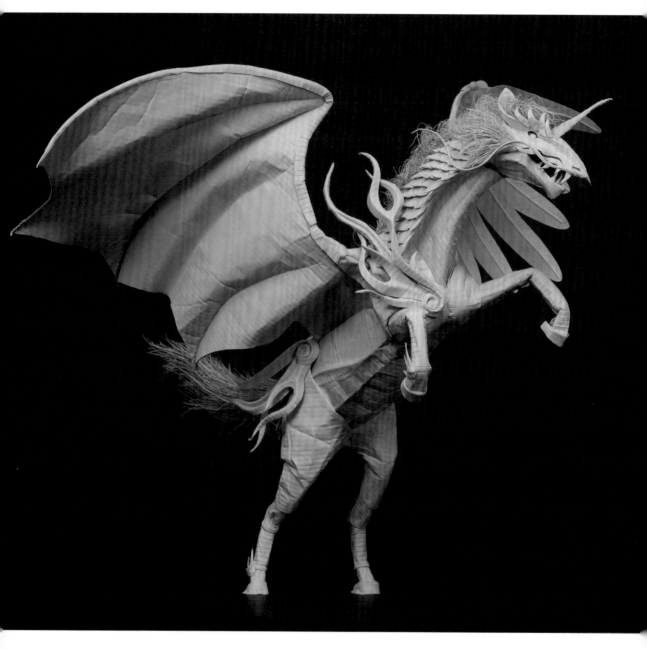

2019 年製作　無酸瓦楞紙　1.5mm、剝離的無酸瓦楞紙（鬍鬚）

此作品是展覽主題為絲綢之路的參展作品。據說天馬是能幹的馬匹在人們口耳相傳之下逐漸產生的幻想，從速度很快變成快得跟飛一樣，後來又從好像會飛變成了好像有翅膀；在文化差異下，天馬的形象在東西方以不同的姿態流傳下來。

基於上述假設，設計與製作方式上我採用對比造型。輪廓同樣是馬，但由東往西看時是歐洲傳說的「佩加索斯」，由西向東看則是亞洲傳說中的「麒麟」，而連接東西兩側、覆滿整個背脊的鬃毛則用以象徵絲路。

造形重點

· 融合左右不同的設計，同時以左右面來對比製作方式上的差異

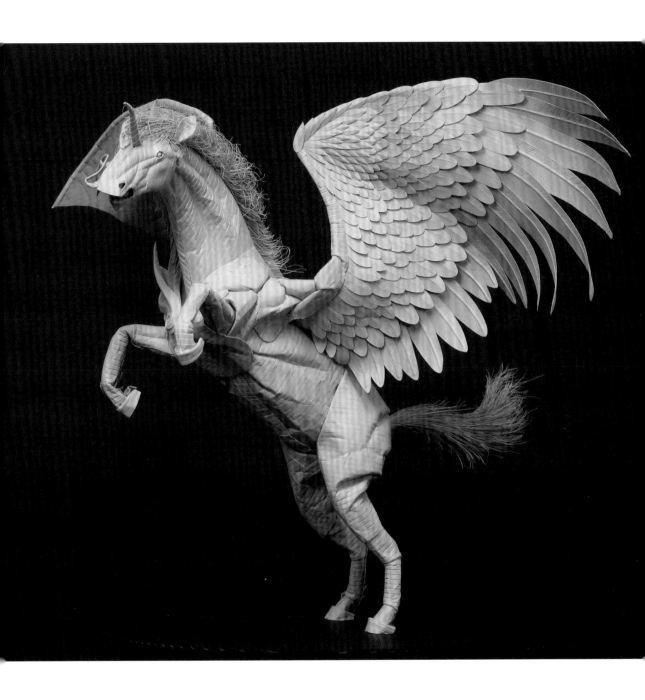

接到此案時，我很快就構思出將同是馬外形的佩加索斯與麒麟拼接的設計。佩加索斯代表西方文化且具有非常寫實的形象，所以我是先塑造出馬型的頭部後，再配合著製作出麒麟頭。然而，麒麟的頭比起馬更接近龍，如果完全配合馬頭製作，從整體的長度、眼睛位置來看，就會不小心變成一張「馬臉」，因此在塑形時我真的是煞費苦心。此外，天馬的雙腿內還有安裝粗鋼絲，讓作品能夠自行站立，展現騰飛前的動感姿態。

本作品使用的是特殊的無酸瓦楞紙，這是一種能避免內容物氧化的弱鹼性紙張，未使用再生紙，因此強度極佳，就算以一般瓦楞紙可能會破損的方法進行塑形也能完美成形；但也因這樣硬度導致加工極為困難。為了補強鬃毛的毛尖感，我剪出一根根的毛髮來植毛，進行時的速度為時速1公分，還記得當時交期與心理的雙重壓力折磨我直到最後一刻，確實是一件令我刻骨銘心的作品。

玄武

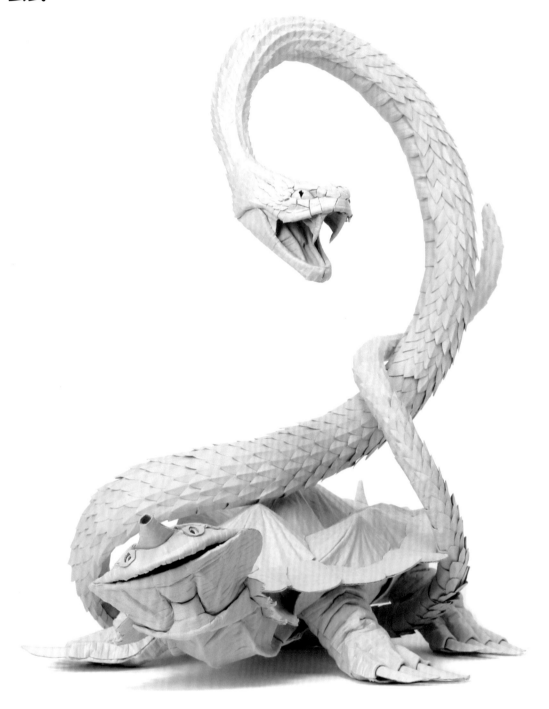

2019年製作　無酸瓦楞紙1.5mm、剝離的無酸瓦楞紙（蛇的鱗片）

本作品結合了以凹摺為主的「楓葉龜」與以拼貼為主的「蝮蛇」這兩個主體，塑造出四神玄武。利用塑形方式相異的兩隻動物交纏的模樣，帶出「剛強」與「柔韌」的對比。而我選擇使用灰色的瓦楞紙則是為了醞釀石像般的質感。

造形重點

楓葉龜：以凹摺塑造皺褶與質感，同時減少構件以還原生物感，皺褶部與龜甲是分開製作
蝮蛇：沿著曲面黏貼用剝離無酸瓦楞紙製作的鱗片，帶出陰影的並展現柔韌感

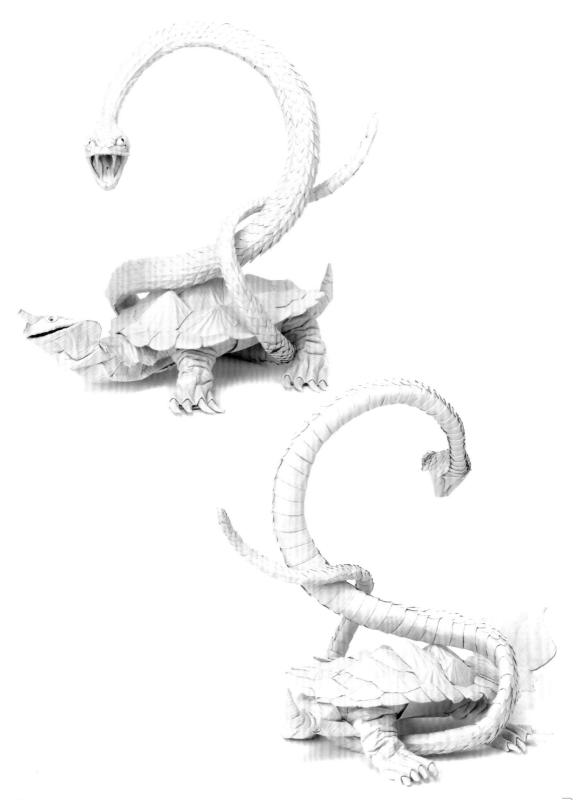

這是我第一次採用無酸瓦楞紙的作品。製作時我已經知道蛇的製作方法跟龍一樣，因此我將心力全都放在龜甲的呈現上。一番苦思冥想後，我終於想出該如何用一片紙做出立體的龜甲，並完成了在結構、形狀與時間上都取得平衡的完美造型。就連龜腹我都有仔細製作，但展示時卻完全看不到。我想，連看不到的部分都用心製作正是立體作品的宿命，也是其趣味所在。

飛行鼻行獸

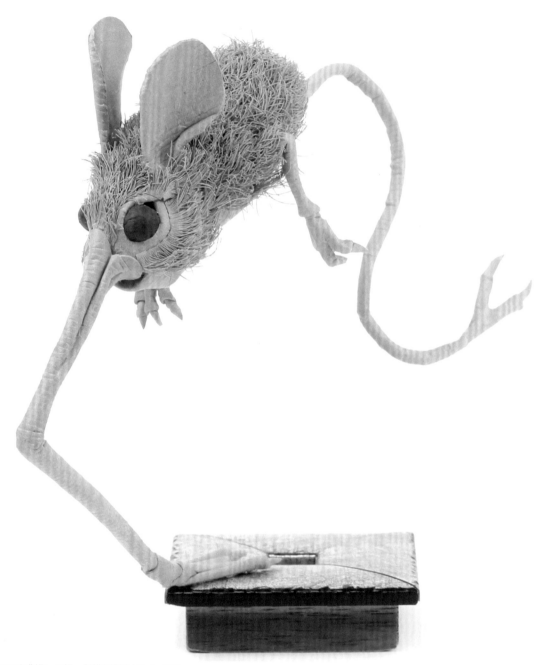

2020年製作　G楞、剝離瓦楞紙（毛）、鐵絲

本作品的靈感源於我在學生時期看到的一本令我感到衝擊的「鼻行類」書籍。
這本學術類書籍將這種幻想生物包裝成了曾真實存在過的已滅絕物種，雖然內容有些晦澀難懂，但插圖與設定都非常精彩。我選擇了其中我最喜歡的型態，用來練習製作絨毛小動物。
飛行鼻行獸能靈巧地運用修長的鼻子，在以尾巴保持平衡的同時，向後飛行移動。
此作品採騰空的造型，呈現其四處覓食的模樣。

造形重點

・動感的動作、自然的體毛

瓦德拉草

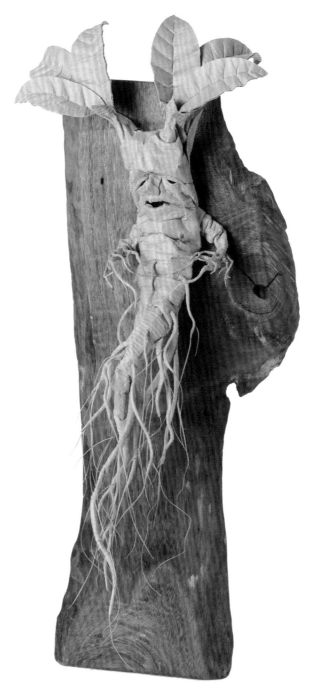

2019年製作　E楞、剝離瓦楞紙（根部）、杉板

出生於瓦楞紙國的曼德拉草，因此我取名「瓦德拉草」。在完成櫻花作品後，我突然很想製作毛骨悚然的東西，因而想出了這個造型。
作品基底的身體是由一片瓦楞紙構成，後續主要是採揉捏塑形的方式完成。
雖然塑形難度高，但若成功便能減少構件，並於短時間內成形。

造形重點

・利用揉捏塑形的手法表現塊根皺褶
・以剝離瓦楞紙還原細長的根毛

瓦楞紙妖怪「滑瓢」

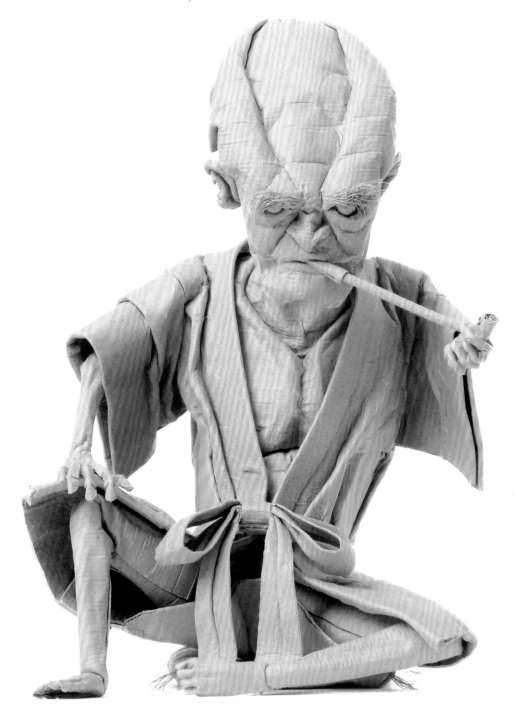

2020年製作　G楞、剝離瓦楞紙（眉毛）

滑瓢是一種神出鬼沒的妖怪，當發現祂時祂已經出現在家中。
祂會一臉若無其事地喝茶抽菸、享用晚餐，舉止彷彿這裡就是自己家。據說人們甚至會覺得祂就是「一家之主」，而無法將其趕走。
話說滑瓢雖然具有強烈的「妖怪頭目」感，但在我小時候看到的圖鑑中，祂就只是一隻難以捉摸的普通妖怪。而我所設計的滑瓢，形象是一位嘮叨瘦弱的退休人士，祂身上穿得不是高級和服，而是一件穿舊了的家用浴衣，且正在享用晚餐前的一根菸。然而，祂看向家人的目光卻十分銳利，伺機尋找著插話的時機。為營造出上述氛圍，我將祂外觀塑造成單膝翹起、目光如炬的老人。

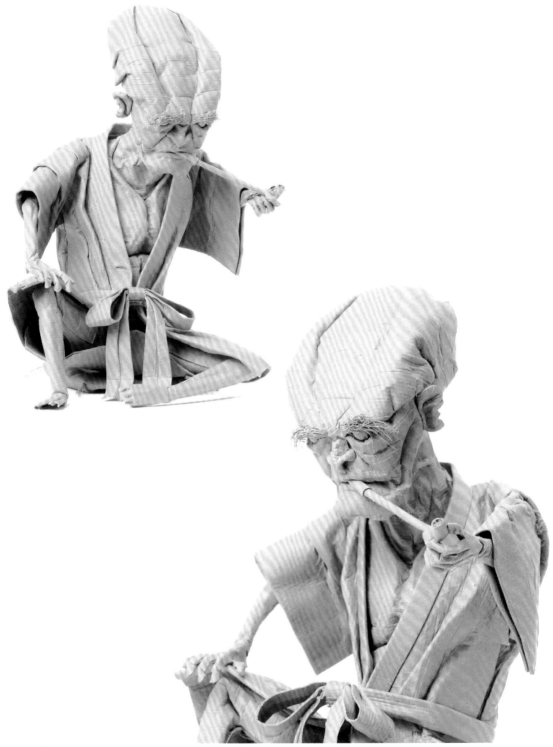

造形重點

· 瓦楞紙的質感很適合用來呈現老年人的皮膚，尤其是皺紋的部分，於是我第一次挑戰用瓦楞紙塑造人偶與穿衣的造型。頭部是由一張瓦楞紙構成的曲面造型，重現無縫的皮膚質感

· 堅硬的瓦楞紙浴衣若是穿上後再塑形會無法貼合身體，因此我是直接捏出穿著時的形狀與皺褶，小心地穿上後，最後再接上袖片。坐墊則是以一片正方形瓦楞紙捏塑而成，底面沒有封死，以便增加穩定性

· 為加深眼睛的印象，眼睛上方的眉毛採逐根植毛以帶出陰影

瓦楞紙妖怪「唐傘小僧」

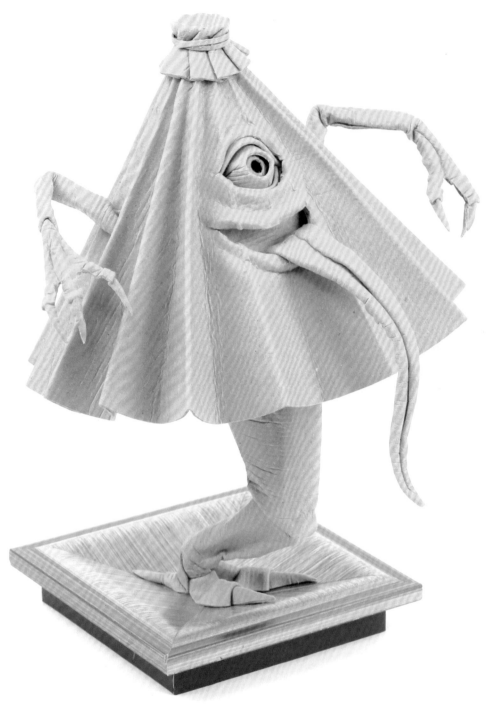

2020年製作　G楞

從老舊油紙傘中誕生的妖怪，特徵是大大的眼睛，還有從血盆大口中吐出的舌頭。
某次有個海外展覽邀請我製作妖怪參展，在翻閱妖怪書籍收集資料時，我忽然想到好像有辦法能以簡單的結構做出這隻妖怪，於是便趕緊趁著忘記前塑造出了這件作品
傘面部分是用圓形瓦楞紙凹出摺紋，而為了更容易產生陰影，我摺出大面積的凹曲面，讓傘呈現半開狀。
然而，製作的過程簡直是一場考驗力量的遊戲。
為了盡量讓傘面不要有奇怪的摺痕，我只能且戰且走地慢慢進行，最後大約摺了2個多小時才完成。

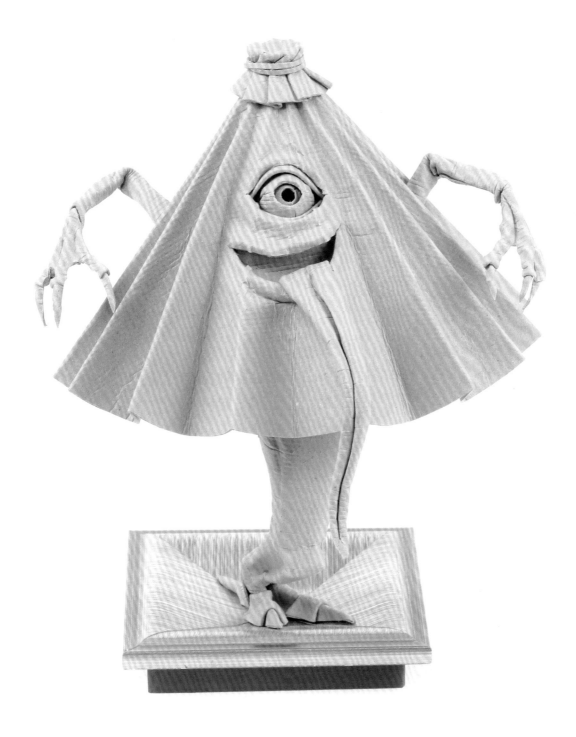

造形重點

· 讓充滿特色的眼睛與嘴巴裂口橫跨傘骨，展現傘紙的輕薄感，同時兼顧眼睛與嘴部周圍的肌肉感
· 刻意把製作類半球狀造型時產生的皺褶擺在顯眼位置，擬作眼睛的血管
· 擺出威脅人類又有幽默感的動感姿態
· 腿部採屈膝的姿勢，讓傘的陰影有兩階段的呈現

瓦楞紙妖怪「河童」「鵺」「阿瑪比埃」「件」

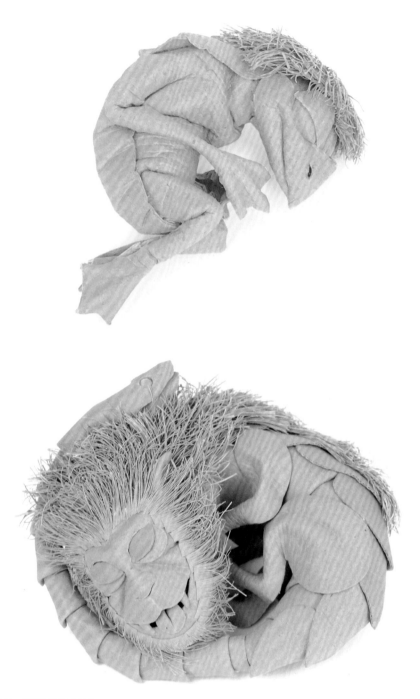

2020年製作　G楞、剝離瓦楞紙（毛）

這些是手掌大小的可愛妖怪幼崽，用來與「滑瓢」一同展出。
我認為瓦楞紙捏塑後的樸實氛圍很適合妖怪。
我會一邊查詢每隻妖怪的資料，一邊用各種技法展現毛髮、皮膚、鱗片等各色妖怪的特徵，是製作過程十分愉快的
系列作品。

造形重點

· 凸顯妖怪的特徵，營造可愛的模樣

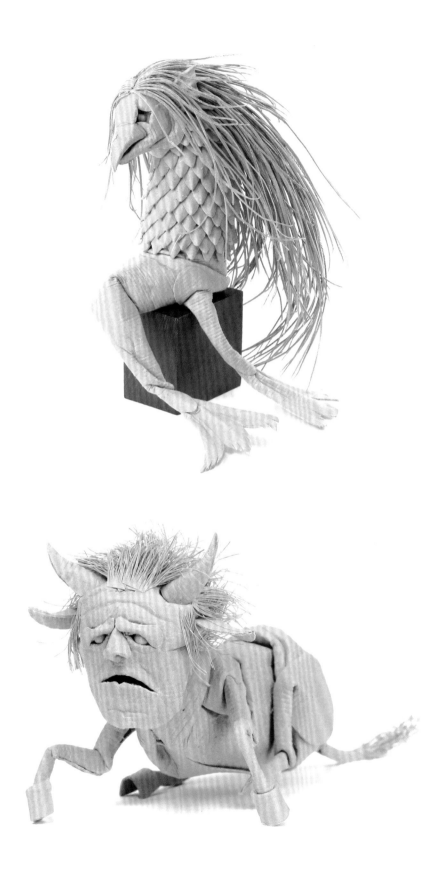

暴龍

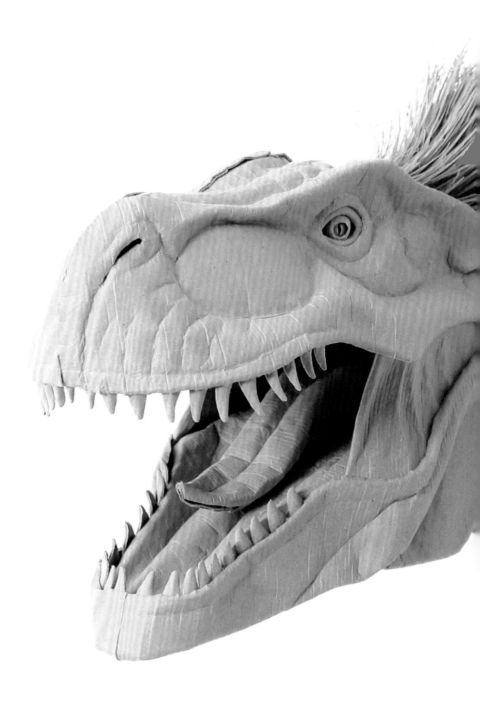

2019年　G楞

夏季展覽時我選擇以恐龍為題，並製作成從牆壁裡竄出、魄力十足的模樣。
當時的主題是「仔細製作頭部」，因此我用心塑造了這座長達30公分的大型恐龍
頭作品。利用瓦楞紙的強韌質感，我切出簡單的構件並揉捏塑形，接著營造凹凸
與皺褶，重現無線接軌的皮膚質感。為了展現暴龍憾人的氣魄，我讓牠張開了血
盆大口，還仔細地捏出口腔內的肌肉質感。

造形重點

· 從簡單的構件摺出
 皺褶來塑形，仔細
 製作口腔內部
· 利用多層結構的眼
 睛呈現虹膜

這是 OLFA 廠商展覽的參展作品；只能使用美工刀的這項限制，成了我製作時的課題。幾乎所有的構件，我都是以「Hyper-M 厚型」美工刀裁切後再加以揉塑。昭和 50 年次的我憑藉印象畫出的暴龍並沒有毛髮，然而當我在交件前一晚正準備完工打包時，卻被兒子糾正道：「爸爸，根據最新的學說，恐龍有長羽毛唷？為什麼這隻沒有呢？」於是我緊急實施了植毛作業。不過，如果全身都長滿毛髮會顯得太過可愛，所以我只有在頭頂到頸部，植出猶如龐克頭的造型，最終完成了這件令人望而生畏的作品。

三角龍

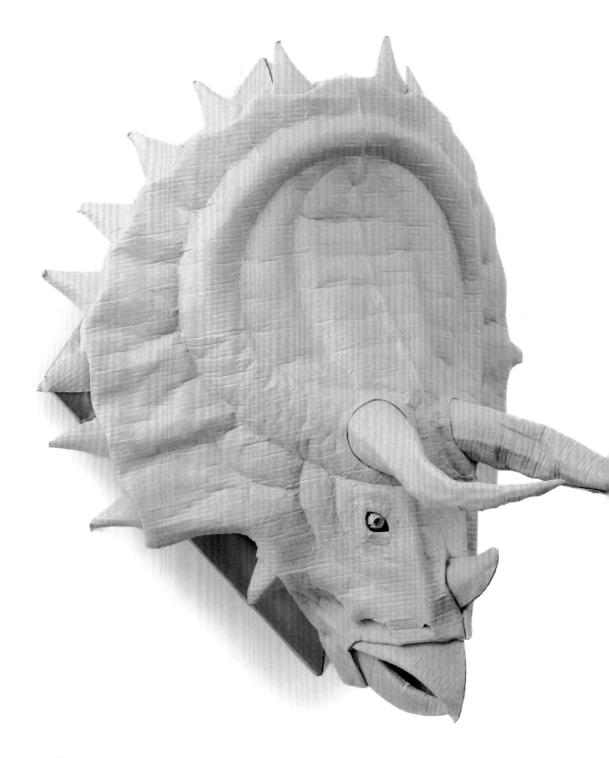

2019年製作　G楞

這隻三角龍是參加暑假展期的恐龍作品。而這件作品最大的挑戰，就是用一張瓦楞紙摺出頭部的基礎構件，我大約花了三天時間仔細凹摺出臉部基礎結構，最後再貼上龍角、嘴巴和眼睛完成作品。

造形重點

・用一張瓦楞紙摺出
　複雜的曲面

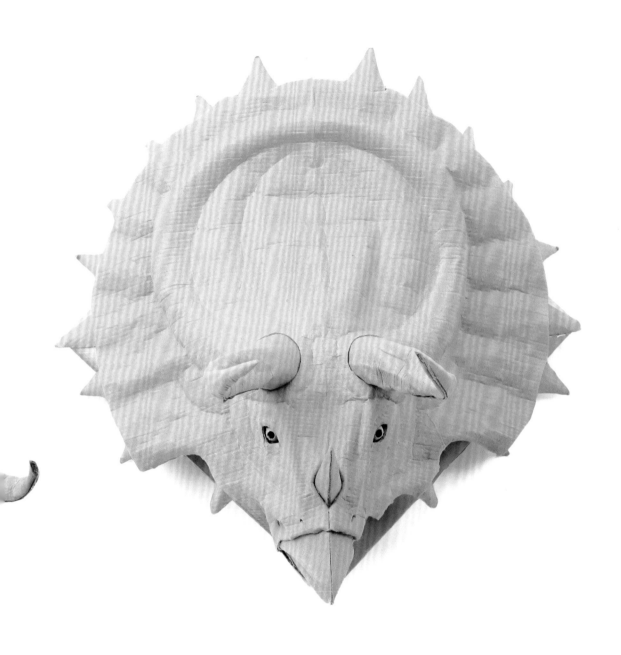

這是我第一次採用Ｇ楞摺出複雜曲面的作品。Ｅ楞雖較容易加工，但由於密度低，製作複雜凹凸時，形狀會顯得不夠
立體；而密度較高的Ｇ楞則能更好地還原形狀，不過它的密度猶如紙板般堅硬，凹摺時會發出「啪嘰！」聲，有時
還會在意料之外的地方出現摺痕。為了學會如何熟練運用，我花了半年時間不斷摸索，終於想出能按自己的想法凹
摺且複製性高的方法。此方法即是我在之後稱為「揉塑」的手法，且順利地運用到本作品中。

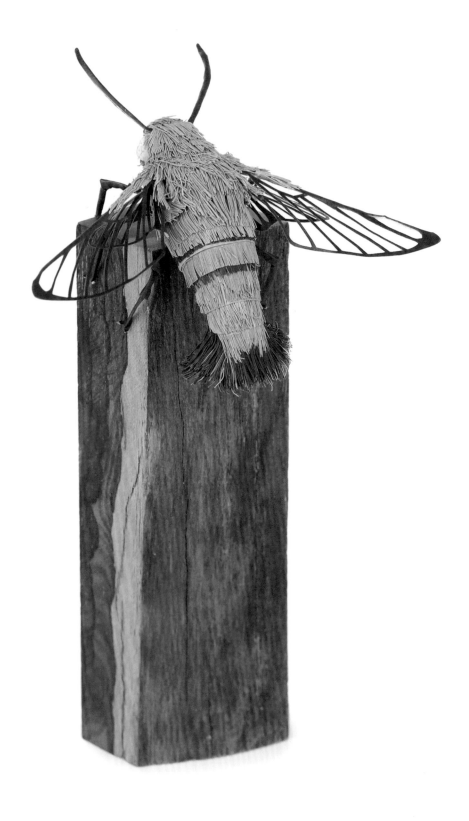

瓦楞紙化身「真實存在的生物」

本章是以地球上現存的生物為主題的系列作品。
這類作品十分考驗觀察、還原及重組的能力。

生物觀察、資料收集的作業極為重要。
我也時常會遇到功課做得還不夠、資訊不足的狀況。

此外，還原作業有時還會受限於瓦楞紙的特性，因此找出該在哪個部位重組變得十分重要。

例如纖細的昆蟲腿就難以用厚實的瓦楞紙呈現。
而瓦楞紙也無法做出光滑、沒有接縫的皮膚質感。

瓦楞紙是又平又厚的紙張，本來就無像黏土一樣自由地捏出曲面。
該如何展現該生物的特徵、如何變形和設計，
以及該如何活用瓦楞紙或紙張的特性等等。

思考這些問題對我來說，真的是非常快樂的時光。

長尾雞「彩雞」

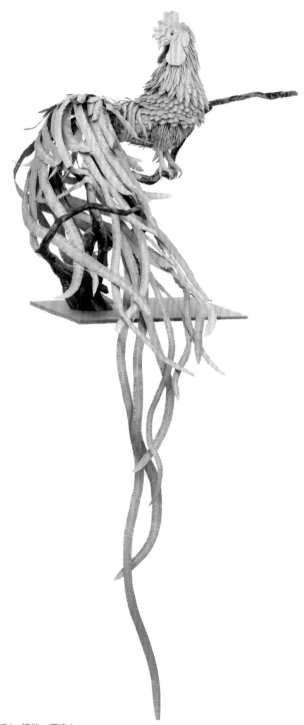

2018年製作　E楞、剝離瓦楞紙（羽毛）、鐵絲、漂流木

本件是主題為花鳥風月的展覽會參展作品。這隻以單色瓦楞紙製作成的長尾雞題名為「彩雞」，展示時是與瓦楞紙色的紅葉一同展出，當時葉子是添在尾羽上，除了為展現紅葉、落葉的意境外，也意圖讓觀者在欣賞時，回想起記憶中的「紅葉色」。

造形重點

• 變化羽毛的形狀、切割與黏貼方式，控制陰影的同時，營造立體感與質感上的變化。

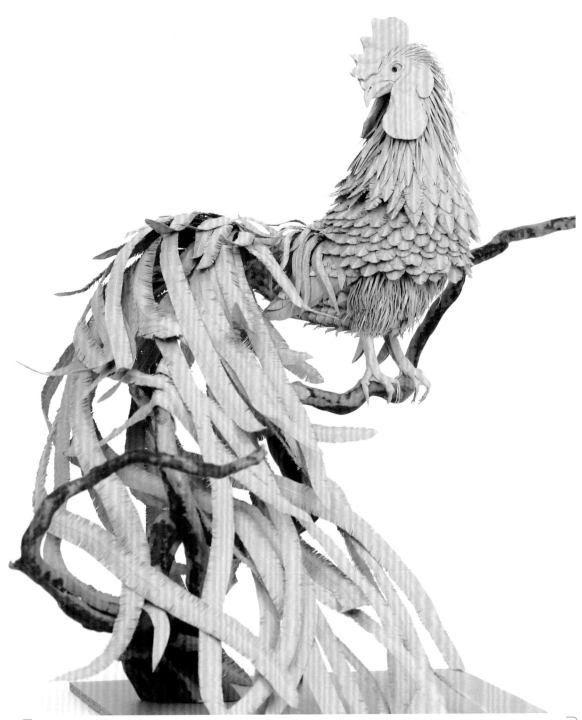

花鳥風月的主題讓我聯想到了長尾雞。製作時，雞的基礎造型我僅花了數天，但羽毛卻因日復一日地反覆切割與黏貼作業，花了近2個半月才完工。製作雞的過程我沒什麼印象，我只對製作大量羽毛的艱辛回憶感到懷念。最長的一根羽毛甚至花費了一部電影的時間，在拚死拚活下才製作完成。然而多虧這件作品，我獲得了切割0.2公釐間距的能力，之後我把這項能力運用在了的植毛作業上。

高冠變色龍

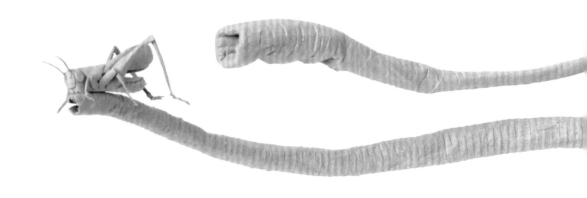

2019年製作　E楞、剝離瓦楞紙（蚱蜢的腿與觸鬚）、鐵絲（舌頭）

我將本作品的主題訂為「捕捉變色龍的掠食瞬間」，並挑戰了如何營造出一幕動感的場面。
蚱蜢與變色龍之間的對比，展現出我對動靜兩種呈現的追求。
而為了還原變色龍的皮膚質感，我以少片數的瓦楞紙揉捏塑形。

造形重點

・仔細摺出變色龍的質感，留意動作
・控制視線以還原場景

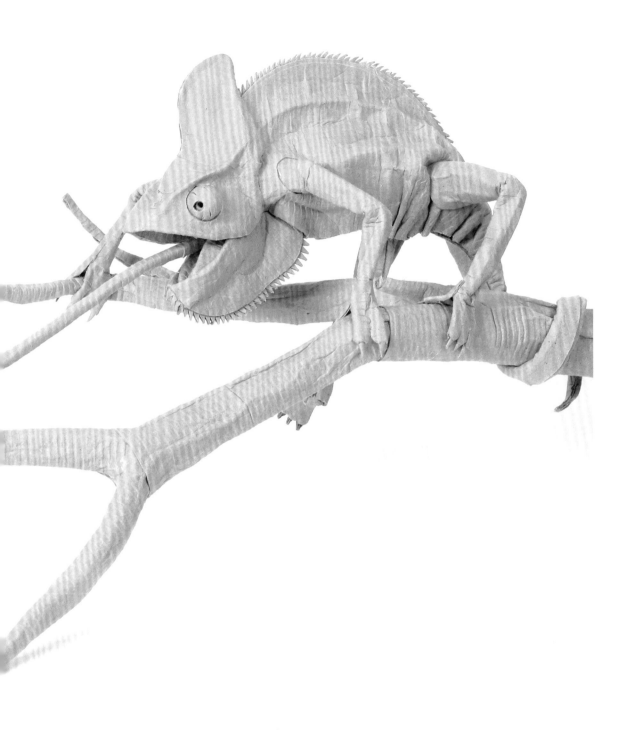

至今為止我製作的大多是在平台上展出的作品，但由於主辦單位提議「讓我們在牆上試試」，於是我絞盡了腦汁。一般帶框的作品顯得無趣，因此我決定盡可能縮小畫框，完成了這件幾乎整個都躍出框外的作品。

與其說是裱框，不如說我是採從畫框中長出的方式製作，我無法忘記當我把作品拿給裱框師傅時，對方臉上驚訝的表情。話說這也是因為瓦楞紙很輕才得以完成這樣的作品。

變色龍的尾巴捲繞在從小畫框長出的樹枝上，視線直盯著蚱蜢並伸出舌頭，整體結構看似簡單，但在黏接時若稍有閃失，視線就會偏掉，因此還是需要縝密地製作。

長杆鬚鮟鱇

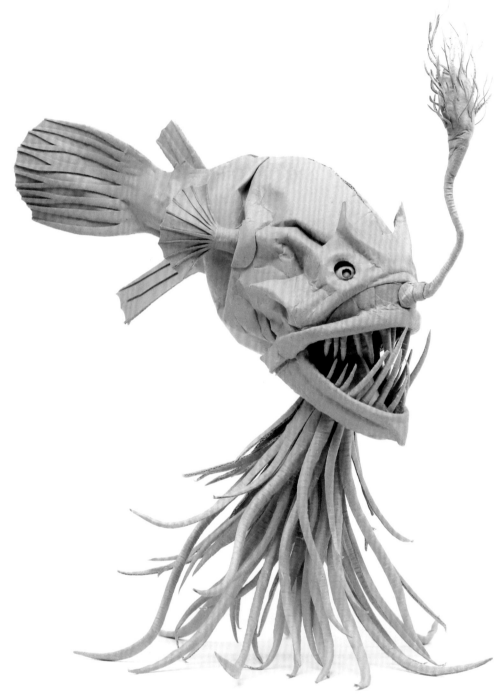

2019年製作　E楞

這是以「共生」為主題的展覽參展作品。我以長杆鬚鮟鱇為題，製作出與母魚同化、「共生」的小型公魚。而為了展現母魚的生命力與強悍的外貌，身體主要是以揉捏來塑造粗糙感；公魚則盡量做得很小，並配置在毫不起眼的地方。此外，我還將下顎的鬚鬚（？）塑造成高密度的有機體，在展現神秘感的同時，亦能與身體形成對比，給人浮游在水中的感覺。

造形重點

· 主要以凹摺展現強悍造型，並利用鬚子讓作品能自行豎立

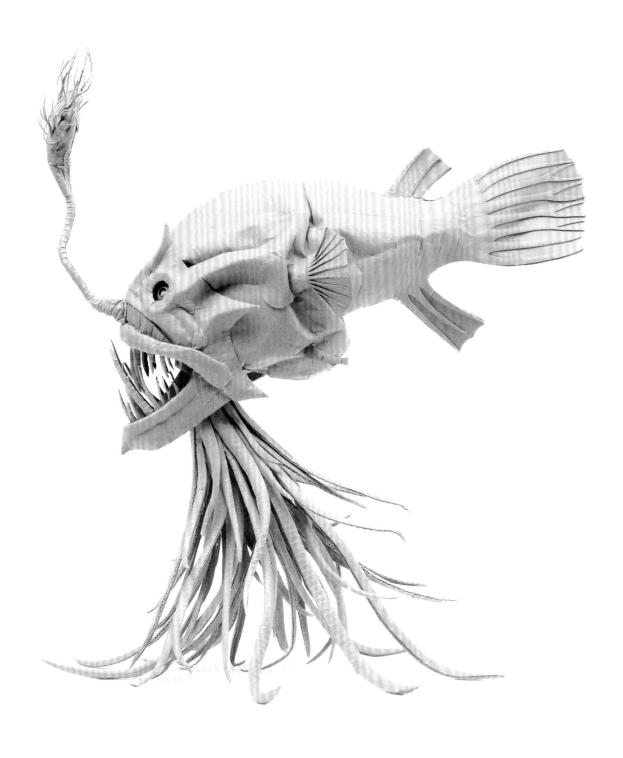

這件作品乍看之下很不穩定，但其實大量的鬍鬚中安有6根粗鐵絲，以放射狀開展的假想底面十分寬廣，只要設計好重心就不會傾倒。此外，身體的體積外觀雖然看起來又大又重，但我的作品基本上都是採空心設計，實際都比外形輕盈得多。我很開心能讓觀者感受到內部彷彿填有東西般的重量感。

鹽引鮭

2020年製作　G楞、紙繩

在八百萬之森的清流中，每年都會有美麗的鮭魚溯溪而上。
據說將這條鮭魚獻給八百萬紙神，並每日鍛鍊肌肉的人，就能獲得自由操縱紙張的能力。
這件作品的造型靈感源自於新潟縣村上市的傳統食材——鹽引鮭。

造形重點

・身體盡可能採無縫塑形，好讓剖開的腹部更吸睛
・營造眼睛與魚鰓內的陰影
・仔細凹摺出皺褶，呈現乾燥的魚鰭、眼睛，以及被繩子吊著的重量感

我本來就很喜歡鮭魚的外觀，也很愛吃鮭魚，以前我總是很期待父母年末時買回家的切塊新卷鮭。在高中時，我還曾用黏土製作高橋由一的新卷鮭作品。

本作品我預計以垂掛的形式展出，而為了能在隨空調的風旋轉時，由陰影產生色彩變化，我想賦予作品明顯的凹凸感。於是我摺出平緩的皺褶，並在敞開的腹部內，仔細安排大型凹陷與細緻摺痕，產生由深到淺的陰影，讓隨著轉動變化的陰影充滿律動感。而這也是為什麼我不是選擇新卷鮭，而是剖腹（倒吊）的鹽引鮭。展出時曾有人問我：「鮭魚卵去哪了？」但鹽引鮭是以雄性秋鮭與鹽作為原料的傳統食材，因此既不會出現母鮭，也就不會有卵。

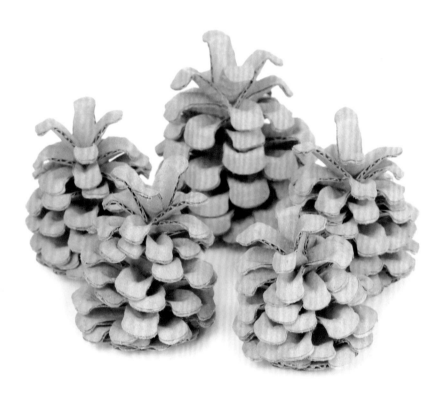

瓦楞紙化身「植物」

本章節會頻繁使用大量相同的構件，因此如何在形狀美感與幾何配置之間取得平衡、如何合理地組裝，都是製作時面臨的考驗。

花、葉與根部等植物結構是以有機、幾何的型態構成，有鑑於各種要素偏小、配置密集且多為柔軟質感等等特徵，植物可能是瓦楞紙較難駕馭的領域。
但話說回來，還是有很多作品多虧了瓦楞紙的強度才得以誕生。
能完成的作品都非常具有存在感。

不過瓦楞紙的原色很容易讓作品看起來像是「枯掉的植物」，因此準確地掌握各類植物的特徵，讓觀者能在腦中腦補出「顏色」正是展現技藝的關鍵之處。

此外，一旦開始製作就會陷入枯燥的重複作業，對抗睡意也是個問題。

而在製作時我不禁會想，把由植物製成的瓦楞紙費心摺回成樹木、葉片的過程，莫名地像是某種重生作業。

聖誕樹

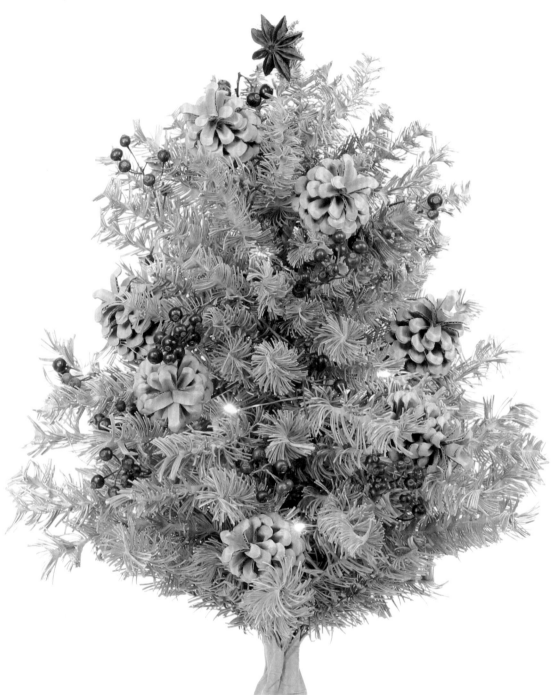

2019年製作　G楞、剝離瓦楞紙（冷杉葉子）、八角、紅色樹果

原創角色蒲公英精靈「TANPORAGORA」變成了憧憬的聖誕樹。
他一直以來都想變成年底超受歡迎、閃閃發光的樹，多年來的朝思暮想，終於在某一天如願以償。然而，雖然有幸福的情侶和家庭會來觀賞變成聖誕樹的他，但大家都只顧著仰頭欣賞點燈的頭部，誰也沒注意到他的存在，這使得他變得更寂寞了。

造形重點
・利用剪刀裁切與揉捻的手法還原出纖細的冷杉葉，並透過不同的密度，展現葉子與松果在顏色與質感上的差異

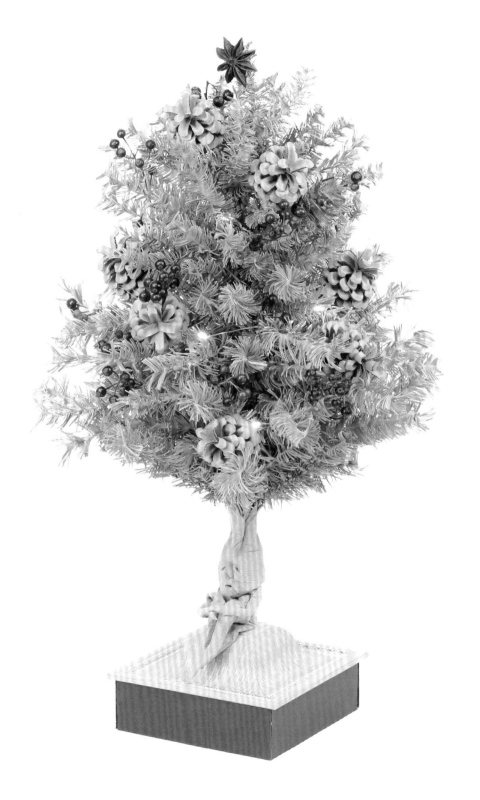

在這件作品中，我想做到視點控制。密集的葉片再搭配閃亮燈飾，展出時究竟有多少人會注意到根部的「他」呢？
2018年聖誕節時，家人希望我能做棵聖誕樹，但當時我沒能做出一棵樹，只做了聖誕花圈。2019年時，基於「如果把製作長尾雞羽毛時的技術加以運用應該就能完成」的想法，我再次挑戰並完成了這件被讚美了一整年的作品，家人們都紛紛讚揚：「你終於做出一棵聖誕樹了呢！」

聖誕花圈 2018

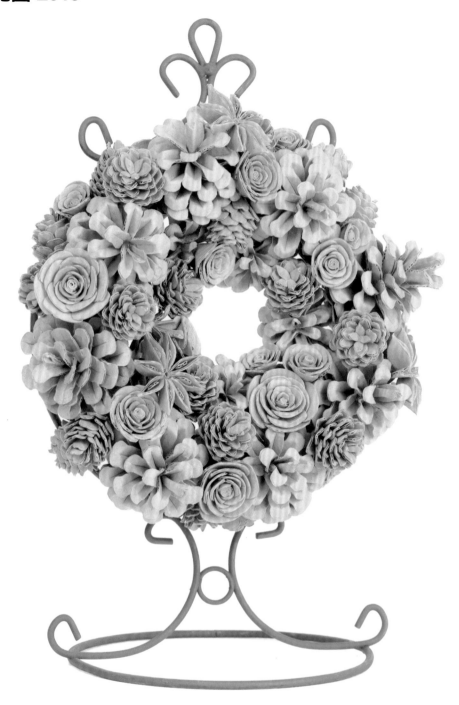

2018年製作　E楞

以毬果為主要裝飾的聖誕花環，作品題名為「集合美」。
我的目標是只用瓦楞紙這一種素材製作出4種樹果，打造一個復古而溫馨的花環。
即使同一種樹果，我也有製作出大小差異，在提升密度的同時帶出結構變化，展現幸福感滿滿的聖誕節。

造形重點

· 變化樹果的構件數量、組裝方式，控制風情與陰影量（顏色）
· 組合出立體的樹果，讓照光時的外觀更富變化

聖誕樹 2019

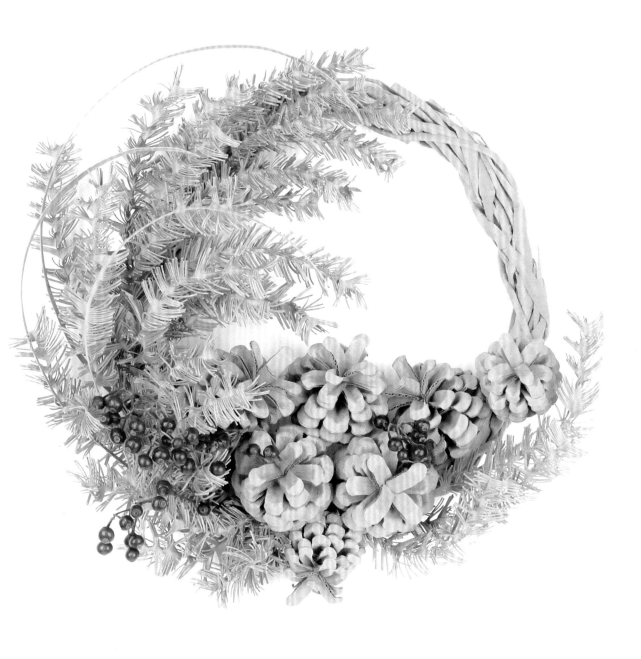

2019年製作　E楞、G楞、剝離瓦楞紙（冷杉葉子）、紅色樹果

以冷杉為主要裝飾的聖誕花環，作品題名為「構成美」。
組合疏密相異的葉子與毬果，並利用花圈基底裸露的設計，帶出分量與色彩上的韻律感，創造出年末年初都能派上用場的花圈。

造形重點

・採用讓葉子與毬果在顏色、分量上形成對比的結構。

櫻花盆栽

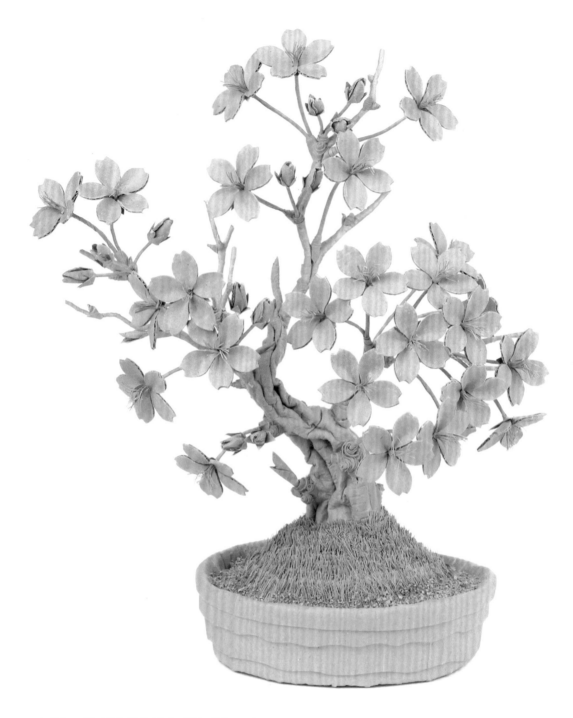

2019年製作　E楞、剝離瓦楞紙（莖幹、雄蕊、雌蕊、苔癬、土）

> 配合櫻花的開花預報，我著手用瓦楞紙製作了這盆手掌大的迷你櫻花盆栽。
> 樹的枝幹、花朵、莖、花芽、苔癬與花盆等，各種素材是用同一張瓦楞紙分開製作。

造形重點

- 利用一張瓦楞紙分別還原出形貌各異的各種部位
- 摺出皺褶以塑造樹木的樹幹

康乃馨

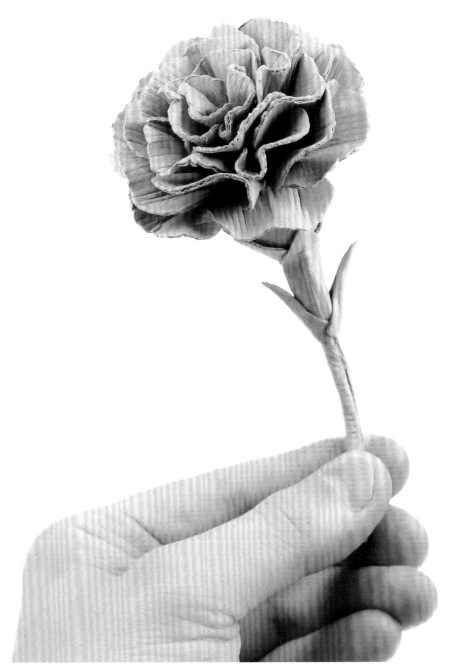

2019年製作　E楞

> 配合母親節製作的康乃馨。作業時我還買了一朵真花回來觀察花朵的結構。用瓦楞紙製作植物或花朵時，稍一不慎就會看起來像枯萎一樣，因此需留意製作出有彈性的形狀，呈現花朵嬌豔欲滴、充滿生命力的感覺。

造形重點
· 展現瓦楞紙特有的柔軟度

幻想的豬籠草「Nepenthes odonger」

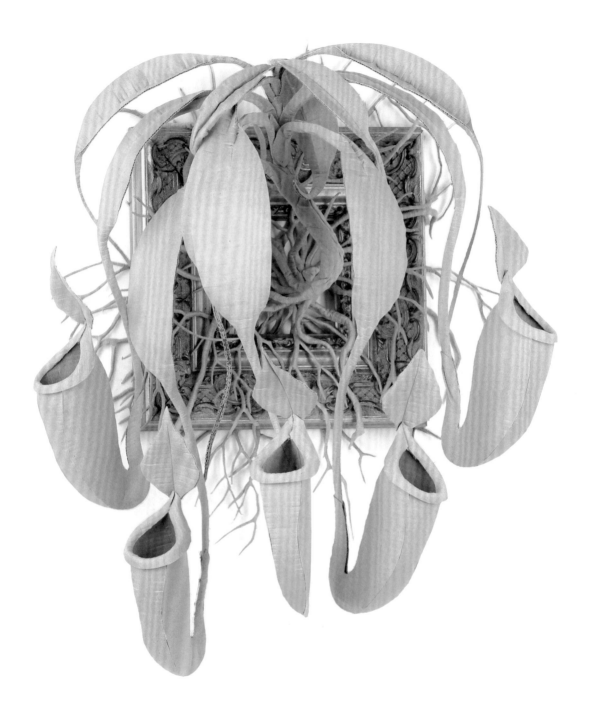

2019年製作　E楞、鐵絲

本件作品是以我最喜歡的食蟲植物豬籠草為原型，加以設計後的創新植物。作品中攀附在牆上的無數根系，象徵著我在創作活動中努力扎根；而刻意在畫框基礎上製作超出框格的作品，則象徵著我追求不受框架限制的創作。在人造物——牆壁上生根的模樣以及採用食蟲植物的形象，則分別代表我想向文明與智慧以及人與生物吸收各式各樣的事物、不斷進化的態度。

造形重點

· 把根、葉與捕蟲袋分開製作，並利用根部交疊產生陰影，使顏色看起來更深邃

注連繩

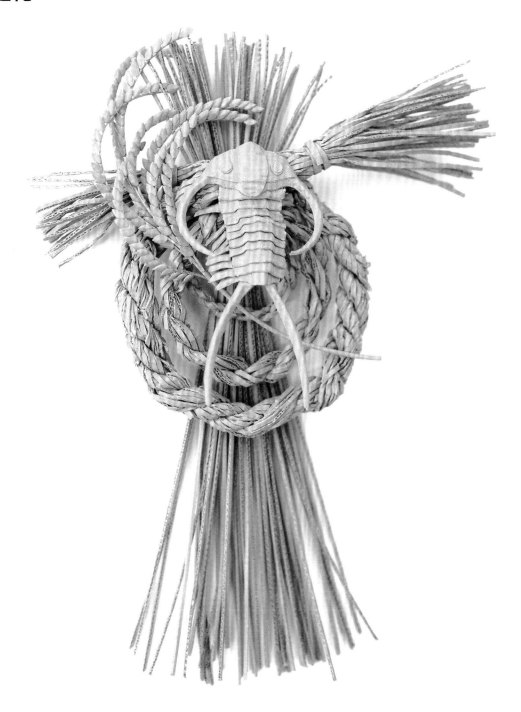

2018年製作　E楞

在2018年歲末時，家人希望我也能製作注連繩裝飾，於是便有了這件作品的誕生。收到委託當時已經是28號，因此我急匆匆地在當日內完成。繩子部分是用瓦楞紙編織而成，米粒則是一顆顆黏上，而中間搭配的裝飾是感覺比蝦子還要長壽的三葉蟲。

「可是，三葉蟲不是滅絕了嗎？」面對這個正經八百的問題，我決定充耳不聞。

造形重點

· 利用帶有瓦楞紙剖面的繩子展現深色，而三葉蟲則是以面來帶出明亮感

瓦楞紙基礎篇

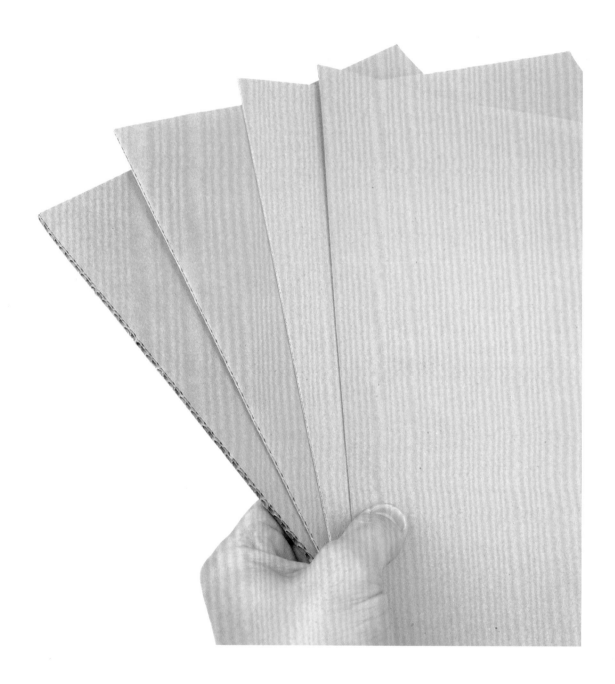

我想，應該有很多人都曾用瓦楞紙製作過手工藝。

本書中雖重點記述使用瓦楞紙製作生物時的訣竅，然而如果要寫出各流程中如何處理瓦楞紙的基本技巧，說明會變得十分冗長。

因此我決定先在本章統整介紹，這是我自行不斷嘗試後得出的「熟悉瓦楞紙」的重點，以及「加工必備工具」的使用方法。
之後的製作說明，則會以讀者已閱讀過本章為前提，適時省略基礎知識的解說。只要比過去更了解瓦楞紙，並預先準備好適當的工具，我相信各位一定都能按自己的想法加工，完成漂亮的作品。如果各位像我一樣每天摸索，相信有天便能聽見瓦楞紙的「心聲」，該如何切割、凹摺，瓦楞紙都會慢慢地告訴你。

目錄

了解瓦楞紙！
「瓦楞紙是由三張紙構成」

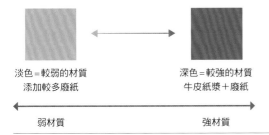

淡色=較弱的材質　　　　　　深色=較強的材質
　　添加較多廢紙　　　　　　　牛皮紙漿＋廢紙

弱材質　　　　　　　　　　強材質

了解瓦楞紙！
「認識厚度與強度」

了解瓦楞紙！
「認識瓦楞紙的紋理」

關於濕摺法
「介紹沾濕後會更容易加工的方法」

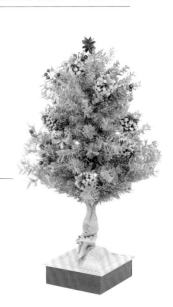

剝離瓦楞紙！
「剝離能讓作品有更細緻的呈現」

切割瓦楞紙！
「美工刀與剪刀的使用訣竅」

了解瓦楞紙！

瓦楞紙是由「三張紙」構成

瓦楞紙是由外裱面紙、芯紙、內裱面紙這三張紙所構成，雖薄厚種類繁多，但基本上都三張紙的結構。而瓦楞紙比其他紙要來得厚，中間還有空氣夾層，因此具有輕巧、耐衝擊的特性，再加上能保護內容物以及運輸成本低的優勢，它成為了運輸用紙箱的材料。

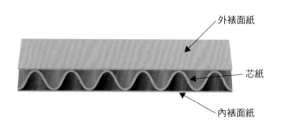

外裱面紙

芯紙

內裱面紙

瓦楞紙的正反兩面
左側圖為正面，表面十分乾淨；右側圖為背面，表面有些紋路。這個差異有時會影響作品呈現，使用時必須要留意正反。不過Ｇ楞的正反兩面都很乾淨，我看不出差別，因此使用時也就沒怎麼在意。

我的創作便是基於運用瓦楞紙的三層結構、中空與厚實的特性。

重點包括：
●直接採用原本的厚度
●壓扁整體或部分做使用
●使用剝離後的襯紙

一張紙能有三種厚度可以使用。
瓦楞紙真的很神！
這是其他紙張所沒有的最大特色。

一般的瓦楞紙工藝主要都是直接以原本的厚度切割黏貼，我的作法則是會依主題或部位，把瓦楞紙分成上述三類做使用。如此便能獲得其他紙張無法展現的厚度調控。

然而需要注意的是，與其他紙張相比，瓦楞紙本身非常堅硬。
在壓扁時要小心不要傷到手指。
想一口氣壓平大面積的瓦楞紙時，建議可使用桿麵棍，像桿開麵團般將其壓扁！

改變瓦楞紙的厚度！

一起來學習如何調控B楞（3mm厚）的厚度。
請嘗試用手指捏扁它。

B楞原本的狀態

常見的瓦楞紙截面。
一般的瓦楞紙工藝都是採用這個厚度，並在切割後以組裝或黏貼的方式完成作品。

而我的作品基本上大多會採用凹摺、壓扁的手法，很少完全直接使用原本的厚度。

B楞半壓扁的狀態

大部分的作品中，我都會把瓦楞紙凹摺、壓扁後再使用，為此我得避免瓦楞紙在非預期的地方出現凹摺或奇怪的線條。

如圖所示，瓦楞紙的優點就在於，用一張紙即可展現出厚薄的強弱差異。

B楞剝離後的狀態

我會將剝離瓦楞紙用在以薄紙製作會較容易呈現事物上，例如毛髮、羽毛、葉片等。

此外，我還會依據想表現的內容，變換各種使用方式，有時我會在剝離後直接使用，有時則會將兩張剝離後的瓦楞紙相黏，又或者於黏貼時在裡面放入鐵絲等。

剝離的方式之後會說明，但剝離時需要泡水，因此作業前一晚就要做好準備，讓瓦楞紙有時間乾燥，否則將無法作業。

想做出厚度變化時，我推薦B楞或E楞。
因為如果是本來就已經很薄（0.8mm）且楞條密度大的G楞，就算壓扁也幾乎沒什麼變化。

另外，就算一開始不壓扁，塑形時持續地凹摺與揉捏，也會使凹摺處自然變扁。
而靈活運用這項特性來維持形狀或帶出皮膚質感，也是我製作方式的特色之一。

雖然都叫瓦楞紙，但其實各類規格的用途多種多樣，而每種用途所需的特性也都各不相同。

平時應該不太會去注意，但有做過瓦楞紙工藝的人，也許就會發現瓦楞紙之間的厚度差異。本章就讓我們來更加認識瓦楞紙吧。

瓦楞紙的厚度

較薄的紙容易加工，適合精細的作業；較厚的紙雖較難加工，但很適合需要強度的結構。

使用剪刀加工時，較薄的紙比較容易裁切。

反之，有強度的瓦楞紙若能以美工刀正確地裁出構件，便能組裝出牢固的作品。

A楞（A flute）

【特色】多用於裝寶特瓶的箱子。
【厚度】約5mm
【優點】能凹摺。
【缺點】凹摺後反彈力有點強。
【裁切】美工刀、剪刀（要鋒利）
【容易取得的等級】K5、K6

B楞（B flute）

【特色】大型網購公司紙箱的常用規格，適合用於運送較輕的物品等。
【厚度】約3mm
【優點】容易凹摺。
【缺點】不適合需強度的結構。
【裁切】美工刀、剪刀
【容易取得的等級】C5

E楞（E flute）

【特色】用於運送小東西或瓦楞紙工藝等。
【厚度】約1.5mm
【優點】容易凹摺，能做複雜的彎曲。
【缺點】不適合需強度的結構。
【裁切】美工刀、剪刀
【容易取得的等級】C5、K5

G楞（G flute）

【特色】用於設計性高的包裝等。
【厚度】約0.8mm
【優點】容易凹摺，能做出複雜的彎曲。
【缺點】不適合需強度的作業。
【裁切】美工刀、剪刀
【容易取得的等級】C5、K5

紙張強度

用於瓦楞紙的紙張本身強度也有規格。

這方面沒有說哪一種就一定比較好，建議各位應依作品做選擇。然而，如果想穩定取得你想要的紙張規格、包括厚度等，我推薦各位可以向專業的店鋪或業者購買。

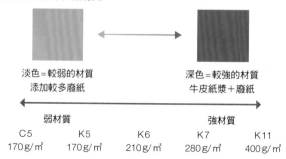

淡色＝較弱的材質
添加較多廢紙

深色＝較強的材質
牛皮紙漿＋廢紙

弱材質			強材質	
C5	K5	K6	K7	K11
170g/㎡	170g/㎡	210g/㎡	280g/㎡	400g/㎡

本書中將會解說如何使用容易加工的「G楞」、「E楞」進行製作。

我個人主要是使用G楞，紙張等級以K5為主，有時也會使用C5。
此規格的瓦楞紙不僅厚度適當，加上芯紙的楞條密度大，在複雜的凹摺下也能很好地保持形狀。然而它有可能會像紙板般啪嘰嘰地被凹壞，因此我建議在還沒熟悉前還是用E楞來製作。

以下介紹分別用E楞、G楞製作相同形狀後的結果。

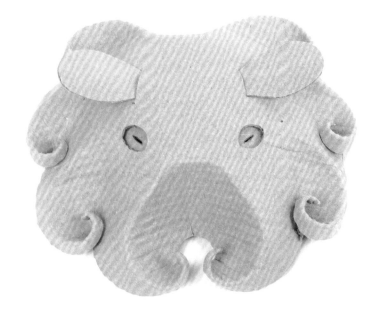

E楞

一般工藝我推薦使用這款瓦楞紙。

其楞條的間距較寬，很容易凹摺，適合製作簡單的造型，或是小型但需強度的作品。能在短時間內摺出大面積且具有張力表面。
此外，由於E楞比G楞要厚，一張E楞不僅能製作有厚度的部分，壓扁後還能用於較薄的地方，十分方便。
不過，也因這樣的厚度，切割它時需用點力。

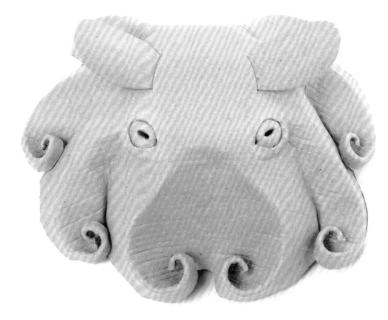

G楞

細緻工藝推薦這款瓦楞紙。

此規格的瓦楞紙楞條密度高，能做出細緻的凹凸，展現高解析的質感。但由於G楞本身猶如紙板，凹摺時可能會在意料之外的地方出現凹痕或多餘的皺褶，作業難度較高，塑形所需的時間是E楞的好幾倍。此外，G楞的厚度薄，幾乎無法壓扁。
但也因為薄所以較容易切割。

認識瓦楞紙的紋理

先前已有說明瓦楞紙是由三張紙構成。

而這三張紙中間的芯紙方向，會大幅影響加工。

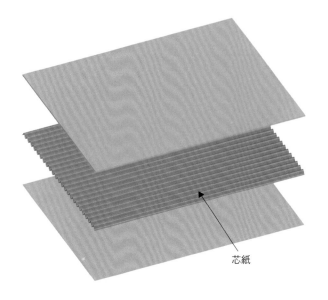

芯紙

瓦楞紙做成用來放東西的「箱子」時，會巧妙地利用芯紙方向來確保箱子的強度，然而我的作品中並沒有那麼需要這個強度。

不過，我會加以利用這個「瓦楞紙紋理」，製作出想要的形狀。

以下就讓我們來看看，凹摺四方型瓦楞紙時，改變紋理方向會有什麼結果！

順著紋理凹摺

凹摺出的線條又細又漂亮，但其實摺痕是產生在凹摺路徑旁。

逆著紋理凹摺

需花點力氣邊壓邊摺，摺痕變粗，但摺痕會產生在凹摺路徑上。

順著紋理製作

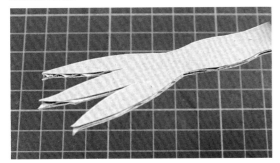

順著紋路下刀時，楞條有部分會裸露出來，導致尖端剝離。

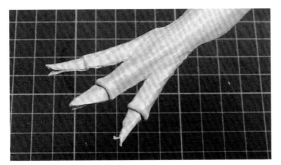

雖然順著紋理較容易凹摺，但是有時會在不想要的地方產生筆直摺痕。

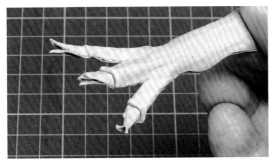

指尖隨著不斷凹摺逐漸剝離翹起。

逆著紋理製作

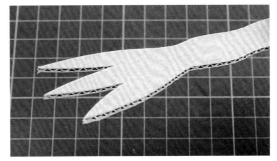

切割時是橫著紋理進行，雖阻力較大，但楞條分布密集，較不容易發生剝離。

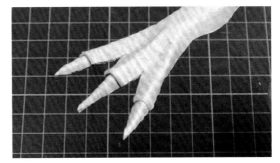

橫著紋理較難凹摺，但能按自己的意思摺出想要的摺痕。

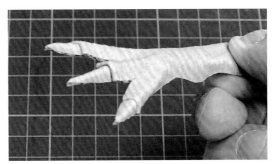

就算不斷凹摺也幾乎沒什麼剝離。

依據製作的東西、設計、形狀，我會使用不同的紋理方向，兩者並無一定的好壞之分。但我的創作幾乎都是採逆著紋理的方式製作。

逆著紋理凹摺時，瓦楞紙會變得又硬又難摺，
因此我無法隨意地推薦這個手法，
但這是我製作時的一大特色。

多虧了這個方法，不僅細緻的構件前端不易剝離，塑形的自由度也很高，而且仔細凹摺後的楞條紋路還會產生猶如木紋般的質感，我個人非常喜歡。
雖然很難加工，但最終能達到我想要的形狀。
可以說這是種有點麻煩的方法。

下一頁我將介紹能彌補這個硬度與加工難度的方法。

關於濕摺法

瓦楞紙非常堅硬，凹摺時有時會沿著紋理在意外的地方產生摺痕，是非常難操縱的紙張。
而前面有提到我做法的特色是逆著紋理，但這樣很難加工。

為了讓這種方法能更容易執行，我會在某些部分採取濕摺法，作為凹摺時的輔助。
將瓦楞紙稍微弄濕一點，加工就會更容易些。

然而，把紙弄濕是把雙面刃，絕不是個一勞永逸的方法。

瓦楞紙是由再生紙構成，吸水性高，濕掉後會變得非常脆弱。
此外，構成瓦楞紙的三張紙是用水性黏膠黏合，黏膠碰到水便會溶解，使紙張剝離。
（雖然能利用這個原理製作剝離瓦楞紙）

能噴出極細0.3cc噴
霧的噴瓶（250ml）

基於上述原因，我建議使用能噴出細小霧氣的噴霧器或濕毛巾，稍微弄濕後就迅速加工，接著
再用吹風機馬上吹乾。

話說還有一個密技是以「酒精」代替水來加快乾燥速度，不過手忙腳亂之下，有可能會有起火
的風險，而且即使用水也能用吹風機安全地加速乾燥，因此我並不建議使用酒精。

不失敗的重要訣竅

要絕不能弄得太濕

左邊是太濕的狀態。開始時請如右圖，將整體或欲加工的部分稍微弄濕即可。

要在潮濕狀態下定型很困難

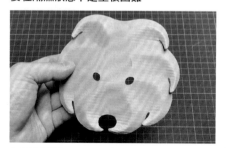
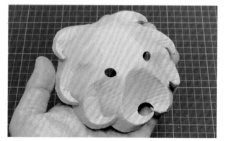

在潮濕的狀態下，只需做個加工的起頭就好，等乾燥後再摺出最終的形狀。
潮濕時紙張無法定形，若強行固定可能會把紙弄破弄爛。

在潮濕的狀態下要減少步驟

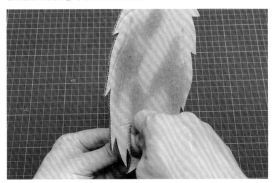

減少步驟，以免在意外的地方產生皺摺。

盡快乾燥

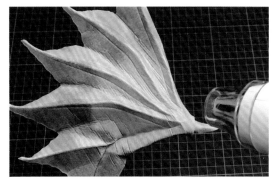

應盡快弄乾，維持漂亮的形狀。

失敗案例

瓦楞紙因濕氣而變得脆弱，導致加工時破裂。

過分揉捏，導致乾燥後整張紙也像被揉過一樣軟爛無法成形。

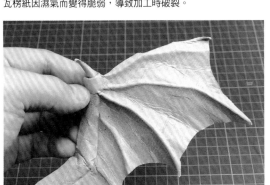

因太濕或過度加工，瓦楞紙剝離。

在潮濕脆弱狀態下用手指或紙張摩擦摺痕，導致表面變得破爛。

這些都是因為太濕，或在弄濕後過度加工所引發的失敗案例。

濕掉的瓦楞紙非常容易破損，若勉強凹摺就會破裂。

太濕、弄濕後長時間塑形的話，破掉的機率幾乎是百分百。

如果是指尖等部分發生剝離，可以使用木工用接著劑黏起來。

在展覽上，經常有人會說：「弄濕就比較簡單了吧？」但濕掉的瓦楞紙會變得軟趴趴地難以成形，雖然塑形的自由度變高，但操縱的難度也隨之增加。

在熟悉前，我建議先不要採用濕摺法，單純以切割、凹摺、黏貼來塑形。

剝離瓦楞紙！

剝離後的瓦楞紙能用來呈現作品中較薄的部分。
把一般瓦楞紙剝離後使用，便能將顏色相同的紙張以不同厚度加以運用，塑造出
顏色與質感調和的作品。

此外，把剝離後的瓦楞紙剪成細長狀，製作出類似於葉片、羽毛等的形狀後，還
能自行產生的陰影，加深作品的色彩。

不只瓦楞紙色這一個單色，更能呈現出具有深度的色調。

剝離時，有直接分離與弄濕後再剝離這兩種方法，但直接分離很容易撕破，因此
下面將介紹簡單的濕剝法。

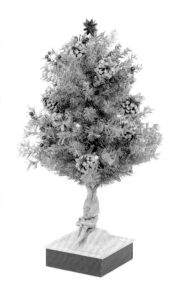

把需要的瓦楞紙浸入水中。三張紙是用水性黏膠黏合，浸泡約15分鐘後就能剝離。剝下的瓦楞紙還要用水把黏合面上的殘膠清洗乾淨。

剝離時紙張是潮濕的狀態，應待完全乾燥後再使用。如果有很多張時，我會吊在曬衣架上晾乾，不過這種方式會讓紙張變皺。雖然拿這樣
的紙來製作毛髮或羽毛並不會有問題，但如果想盡量攤平乾燥，可以貼在玻璃窗或平坦的地方。而在黏貼乾燥時，應把紙張的表面朝向玻
璃，而非上膠的那面，因為如果上面還有殘膠的話，紙就撕不下來了。

如何使用剝離後的瓦楞紙？

以下介紹有用到剝離瓦楞紙的作品。當我想要表現柔軟、精緻或細膩的感覺時，就會使用剝離瓦楞紙。此外，我的作品中也常會把陰影作為點綴色，許多地方都有採用精細剪裁的構件。下列作品使用的紙張都是同個顏色，看起來較黑的部分是陰影效果。

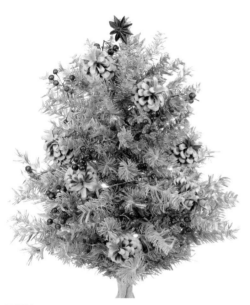

聖誕樹

葉子是用剝離瓦楞紙以剪刀裁切而成。透過提高密度，讓葉子部分產生深色陰影，增添作品的疏密對比。

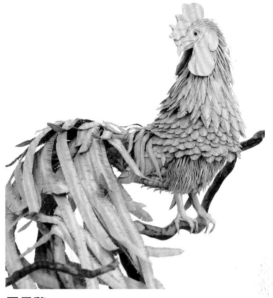

尾長雞

雞冠直接採用一般瓦楞紙，羽毛則是用剝離瓦楞紙分數階段進行切割，以便在作品的不同部位展現相異的色調與質感。

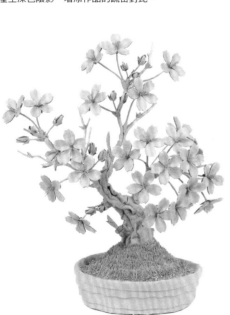

櫻花盆栽

花朵、枝幹、花盆是凹摺瓦楞紙製作；苔癬、土壤的部分則是將剝離瓦楞紙裁切後黏貼。利用細小苔癬產生陰影賦予深色，透過凹摺使枝幹產生陰影，花朵則盡量不去凹摺，展現明亮的色彩。

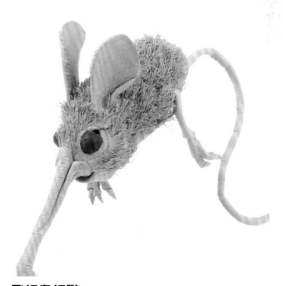

飛行鼻行獸

將剝離的瓦楞紙裁成細絲後堆疊黏貼，還原出蓬鬆的體毛。製作時我盡可能地提高毛髮的密度，營造出與耳朵、前腳、鼻子、尾巴之間的鮮明色差。

切割瓦楞紙！

想用瓦楞紙做點什麼，就必須先將瓦楞紙從板狀切割成自己想要的形狀。以下就讓我們來比較美工刀與剪刀這兩大瓦楞紙手工藝工具在使用上各有什麼訣竅吧！

美工刀與剪刀都是裁切工具，然而兩者切割的原理卻截然不同。
一個是以一片刀刃拉動切割，另一個則是以兩片刀刃向前剪裁，
兩件工具各具特色，下面我們就來認識在切割厚實瓦楞紙時，它們各自的特徵。

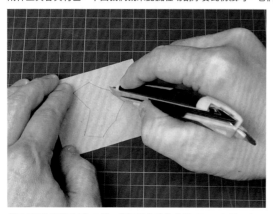

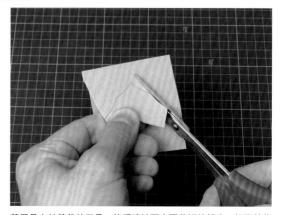

美工刀是拉動切割的工具，裁切後的線條非常明顯，但接下來要切割的視野較容易被手擋住。

由於較難看清之後要裁切的部分，作業時需預先打好清晰的草稿，還要邊切邊確認是否有按著線條正確裁切，也因此美工刀較不適合沒有草稿隨意切割的作業模式。使用時，需要有桌子或切割墊。
而只有一片刀刃的美工刀除了好操縱外，刀刃尺寸也非常豐富，無論是複雜細緻的切割，還是裁切厚度超過5mm的厚板，美工刀都能切出漂亮的截面。

剪刀是向前剪裁的工具，能看清接下來要裁切的部分，但已剪裁的部分則會漸漸被手擋住。

剪刀很適合在沒有草稿的狀態下，一邊思考形狀一邊隨意剪裁。此外，作業時無須桌子或切割墊也是剪刀的特徵，例如就算不在桌上，剪刀也能臨空裁切，或快速地剪碎紙張。
然而，由於剪刀是以兩片刀刃夾著厚紙剪裁，當草稿過於繁瑣複雜時，剪刀就難以應付，且當紙張厚度增加時，截面也較容易遭到破壞。

美工刀擅長的事
開洞
筆直地裁出直線
能快速又漂亮地裁出大形狀
切割複雜的形狀
切割厚實的東西

剪刀擅長的事
組裝成立體後也能用剪刀剪裁
沒有桌子也能剪
能快速又漂亮地剪出細小的東西
手碰刀刃也不會被割傷

美工刀不擅長的事
切割立體物
必須要有切割墊
手碰刀刃會被割傷
細小的切割較花時間

剪刀不擅長的事
開洞
筆直地裁出直線（無法用尺對準）
快速地裁出大形狀
裁切複雜的形狀
裁切厚實的東西

製作時不應只採用美工刀或剪刀任一方，而是要雙管齊下，才能完成漂亮的作品。

一起來用美工刀切割瓦楞紙！

美工刀的刀刃尺寸豐富，能配合瓦楞紙的厚度靈活選擇，以下是我在使用美工刀創作時留意的幾點事項。

使用美工刀的基本注意事項　只推出1個間距的刀刃使用

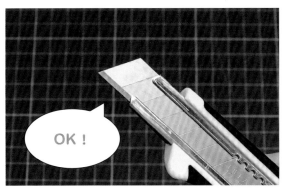
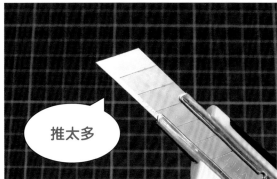

使用時，刀片只需推出1個間距。有時我會看到有人推出很多，但推那麼長不但刀片容易斷裂，切割時刀刃也會歪扭。各位只需推出最容易施力的1個間距，就能切得很漂亮。

使用美工刀的基本注意事項　手或東西絕對不要放在美工刀的切割路經上

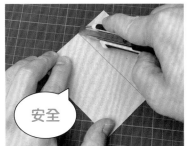

將切割物放上切割墊後，還要用手壓牢再切，但這時若將手放在美工刀刀刃的切割動線上，就會不小心割到手。擺在鄰近切割處的位置也很危險。大家應確實把手按壓在安全的地方切割，慎防受傷。

使用美工刀的基本注意事項　在變鈍之前折斷刀片

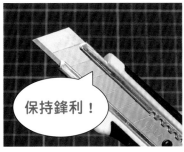

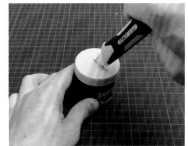

瓦楞紙是由三張紙貼合而成的堅硬紙張，跟裁切其他紙張相比，刀片更容易耗損。例如，若想把本書的範例作品扁面蛸裁得很漂亮，光是身體至少就要折斷2次刀片。

各位不僅應在刀刃破損時更換，更要養成在刀刃變鈍之前就凹斷換新的習慣。若能常保刀刃鋒利，不但能裁出平滑的截面，還能避免多餘的施力，進而降低失敗、受傷的機率。

由於在瓦楞紙手工藝中凹摺刀片的頻率很高，我會推薦使用凹斷後能直接收納廢刀片的「折刀器」。我個人有使用4種尺寸共6種類的刀刃，因此我非常喜歡OLFA廠商的「Poki Station」，它能安全地折斷各種尺寸的刀片。

裁出漂亮瓦楞紙的訣竅

切割時刀刃應垂直於切割墊

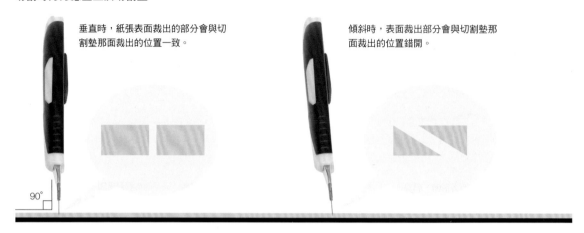

垂直時，紙張表面裁出的部分會與切割墊那面裁出的位置一致。

傾斜時，表面裁出部分會與切割墊那面裁出的位置錯開。

90°

留意應確實裁斷，並思考切割的順序。

與上述相同，當刀刃左右傾倒時切割位置會錯開，刀刃形狀也會在切割方向上產生錯位。

切割開始

刀片要垂直地貫穿到切割墊後再切，如此三張都能切到。

切割結束

由於紙張較厚，表面裁出的部分與切割墊那面裁出的部分會發生錯位。因此結束時，裁切動作應比實際結束的位置再往後拉一些，或者從裁切線的上下兩側切齊，裁出整齊的形狀。

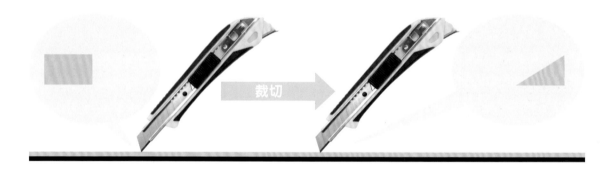

裁切

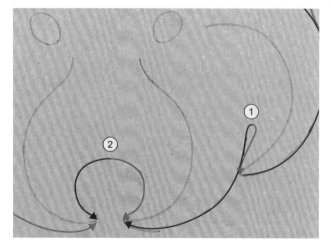

若一刀到底，①的狹彎處等會變得很難切，因此我會從①的圓形頂點處開始，分紅線、藍線往左右兩個方向進行，並在尖頭位置交會。包含②在內，其他部分也是用相同方法裁切。

像這樣把狹彎處分兩個步驟處理，裁切時就無須擔心切割結束時會錯位了。

此外，在同一處反覆切割也容易發生錯位，盡可能只下刀一次，好裁得漂亮。

要開小洞時，應使用細工刀片仔細裁切。

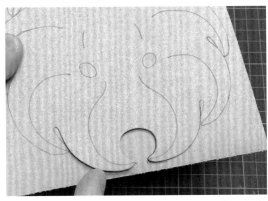
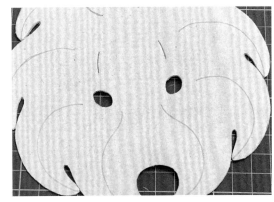

以扁面蛸的身體為例，切割外形時，就算切到外側不會用到的部分也沒關係，但進行開洞作業時，就不能影響到周圍，這時若使用善於小拐彎的細工刀片，就能開出漂亮的孔洞。我推薦使用30°細工刀片，不過堅硬瓦楞紙容易磨損刀尖，作業時需多加留意，勤加更換刀片。

觀察殘框

一般切割後的殘框都會直接丟掉，但從殘框中可以看出我個人的切割習慣，於是我決定在本書中公開以供參考。

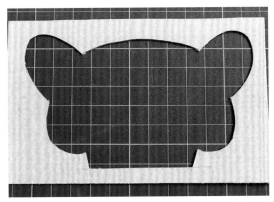

此為獅子臉部構件。頭部是從左右的耳根處開始下刀，並在頭頂交會。而耳朵以下的臉頰部分也一樣是從兩端開始下刀後，於頂點交會。

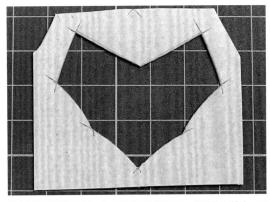

這是飛龍背部的甲殼。為了裁出漂亮的邊緣，我並沒有勉強一刀完成，而是讓切割線在頂點交叉。

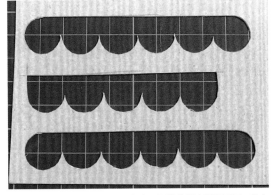

圖為鯉魚鱗片。我是先從半圓與半圓相連的部分開始下刀，並在半圓的頂點交會。

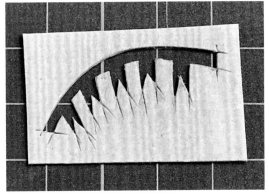

此為奇蝦觸手中的一個構件。雖然是非常纖細複雜的切割，但分岔的部分我是從根部開始下刀，並讓切割線在尖端交叉。

一起來用剪刀剪裁瓦楞紙！

我在製作作品時一般不會打草稿，而是在思考設計的同時，邊調整邊作。

尤其是在試作階段，我主要都是以能邊作業邊自由調整形狀的剪刀為主要工具。以下我整理了使用剪刀作業時的注意事項。

選擇剪刀，了解尖端不同的裁斷感

剪刀是從刀刃的根部到尖端，以刀刃的全長進行裁切。若只是一般作業，市售的鋒利剪刀就很夠用。然而精密作業時，則經常只會用到刀尖，因此我特別喜歡整體鋒利，就連尖端的裁斷感都很俐落的剪刀。特別是裁切羽毛或毛髮時，尖端必須要裁得很漂亮。很少有剪刀能連尖端都剪出我喜歡的俐落感。

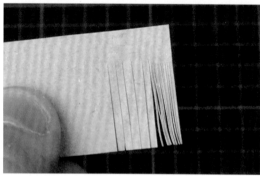

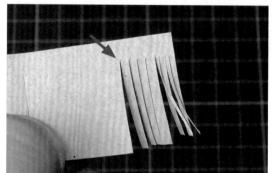

這把是我愛用的強力多用途剪刀。直到刀尖都很鋒利，用它來裁切剝離瓦楞紙時，就好像只是在紙上輕輕添上一條線般。製作羽毛或毛髮時，就必須要用能剪出這種品質的剪刀。

會推薦這把剪刀是因為它又輕又鋒利，不過用刀尖裁切時，尖端會噗吱地岔開，裁切後的感覺也比較紛亂。製作羽毛時，無法展現細膩感。

利用連尖端都很鋒利的剪刀進行高速碎切

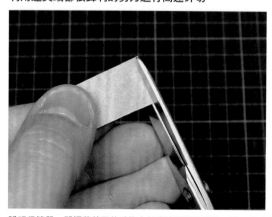

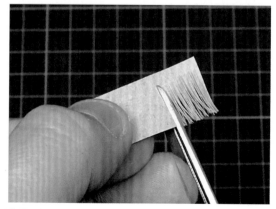

說明很簡單，即握著剪刀的手集中於高速開闔的動作，另一隻手則慢慢地把裁切物推往刀刃的方向。我個人最小能剪出0.2mm的間距來製作毛髮。此外，這項作業需要用到非常鋒利的剪刀，所以一定要小心不要剪傷手指。

使用剪刀裁切時，不要移動剪刀，而是轉動裁切物

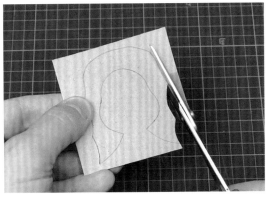 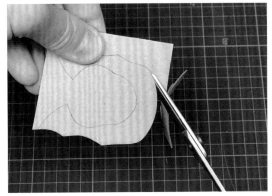

以剪刀進行細緻的裁切作業時，若動的是剪刀，則有可能受限於手部的可動範圍，導致有些地方比較難剪。因此作業時，剪刀應集中在裁切的動作上，遇到曲線時則轉動紙張來剪裁。能否裁出心中所想的線條，不僅要注意握持剪刀的手，拿著裁切物的手的動作是否順暢也有很大影響。

以剪刀裁切複雜的急彎時，可把剪刀平放著剪

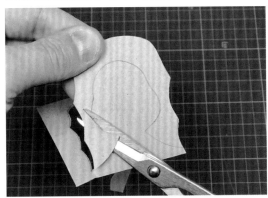 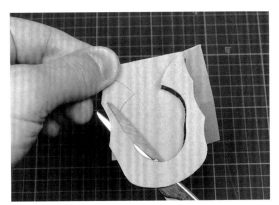

剪刀一般都是在垂直於裁切物的狀態下裁切。然而這樣手和剪刀會成為阻礙，難以裁出複雜的形狀。這時我會把剪刀平放成近乎與紙張平行的狀態，以便在裁切時在刀刃與刀刃間施加比平時更大的壓力。利用這個方法，平時彎不過去曲線就能順利裁切。然而，當紙張太厚，背面有可能會剪不整齊，還需多加留意。我現在很常使用這個方法，不過這方法其實也要看使用的剪刀種類，而且這也不是剪刀原本的使用方式，所以我無法拍胸脯保證絕對好用。

用剪刀夾持裁切物。

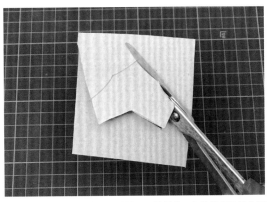 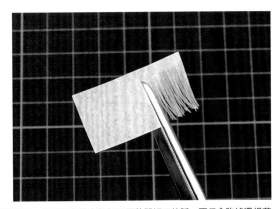

剪刀開闔一次，就能剪出相當於刀刃的長度。在剪裁較長的曲線時需開闔數次，然而每次剪完都把刀刃移開切口的話，不但會跑掉還得花時間重新拿好。

因此每剪完1刀後的間隔，我都會讓剪刀保持閉合，使其固定並呈現夾持裁切物的狀態，然後再從該處接著剪下去。此外，在快速剪碎紙張來製作羽毛時，握著紙張的手必須要重新調整，而這時我也會讓剪刀先保持在剪完時的狀態來夾持紙張，然後再重新調整。以上也是我個人的習慣，所以不敢肯定人人都適用。

工具篇

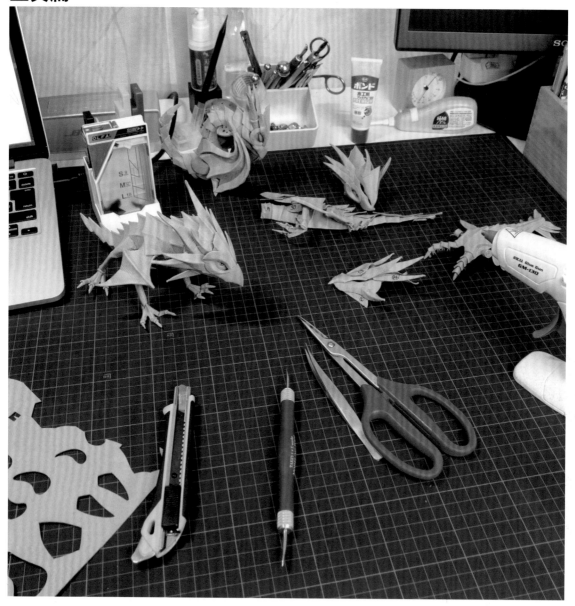

本章我會把我在製作瓦楞紙工藝時使用的工具加以分類介紹。
我出席展覽會現場時，經常會被問到關於工具的問題，然而我實在很難把所有工具都帶到展覽上，也因此一直沒辦
法全盤介紹。

從以前我就很喜歡文具和工具，而這幾年我收集了各種美工刀來嘗試切割，也買了許多剪刀來比較裁切時的感覺，
熱熔膠槍我也試了好幾把。
在歷經多方嘗試後，我嚴選出了適合自己的工具。

我是那種會了提升工作效率不惜金錢的人，新工具也因此愈添愈多，最近正在為收納空間煩惱。

以下我將所有工具分成切割、塑形、黏貼與輔助工具，並重點整理了其中我推薦的工具及推薦原因。

大多都是一般很容易就能買到的東西，
希望本篇有助於各位與自己現有的工具做比較，或作為製作時的參考。

目錄

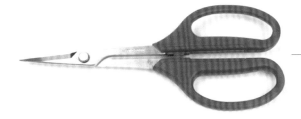 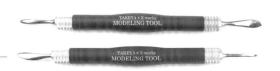
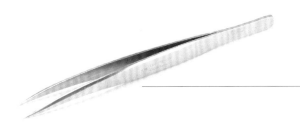 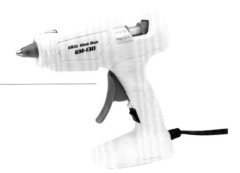
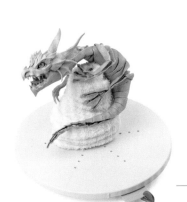

切割工具「美工刀」

依切割形狀與瓦楞紙厚度，我分別使用了6種刀片。每個流程我會使用不同刀片，於是我準備了6把美工刀，同時變化美工刀本身的顏色與設計，以免在使用相同尺寸的刀片時搞混。

刀身又寬又厚
刀刃較不易破損
切割時不容易歪扭
（能切出平滑的曲線）
不擅長小拐彎

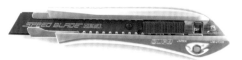

OLFA　Limited AL ＋〔另售〕Speed Blade（大）
裝配順暢輕巧好切割的塗氟速切黑刃（Speed Blade），
用於平順地切出大型曲線。

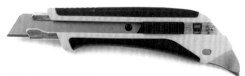

OLFA　Hyper AL 型＋ OLFA Cutter 替換刀片（大）
速切黑刃的價格昂貴，因此在切割大型板材時，我會使用一般刀刃。

我主要使用的是這款M厚型
各種性能都很平均
幾乎任何場合都能應付的萬用型

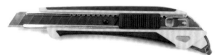

OLFA　Hyper M 厚型＋〔另售〕特專黑刃（M厚）
強度、鋒利度與小拐彎的能力都很平均，也可裝配特專黑刃，
是我主要使用的美工刀規格。

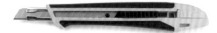

OLFA　Hyper A 型＋〔另售〕特專黑刃（小）
用於M厚型刀刃無法切割的細節加工與小型構件的切割。

刀身又窄又薄
擅長小拐彎
刀尖銳利適合細緻的作業
刀刃容易切破損

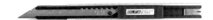

OLFA　Limited SK ＋ 30° 小美工刀
用於小孔洞與結構複雜的細節處。由於刀尖容易破損，
我不會用在細節以外的地方。

OLFA　Designer's Knife ＋ Designer's Knife 替換刀片
用於眼睛虹膜、極小的細緻切割與開孔作業。

美工刀相關工具

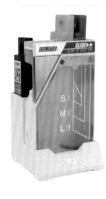

OLFA　Poki Station
這是一款折刀器。由於瓦楞紙十分堅硬，刀刃很快就會變鈍，需頻繁的更換刀刃（重要部位切1、2刀就要更換），而這時我們就需要能安全凹摺並存放廢刀片的折刀器。而這款Poki Station還能當成筆筒使用，推薦給各位！

OLFA　切割墊 A1
為了先將瓦楞紙板材切成A1的大小，我會使用2張A1尺寸的切割墊。
這些切割墊被我常設於作業房間與客廳，而大尺寸切割墊還能收集作業時的碎屑，方便整個拿去垃圾筒倒掉。

切割工具「剪刀」

剪刀的優點是能在無草稿的狀態下自由剪裁，還有就算沒有切割墊等也能隨時隨地開工。

如果想一邊設計一邊製作時，推薦使用剪刀工具！

不過，由於剪刀是兩片刀刃夾著裁切，比較不擅才切割太厚的物品。

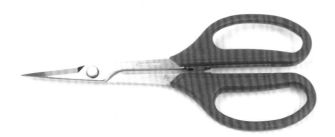

ARS CORPORATION　強力多用途剪刀　HB-380

瓦楞紙作業我最推薦這把剪刀。它的刀尖很薄，直到尖端都很鋒利。

而長手柄也是這把剪刀的特色，與一般剪刀相比，裁切所需力氣更小。

此外，在切割大型板材時，也很少會有碰到手或把手柄，導致難以裁切的狀況。

無論是厚實的瓦楞紙板，還是輕薄的剝離瓦楞紙，只要有了這一把，製作任何東西幾乎都無往不利。

手柄大到從食指到小指都能塞下，很容易施力，而軟握把的設計也減輕了長時間作業對手指造成的負擔。

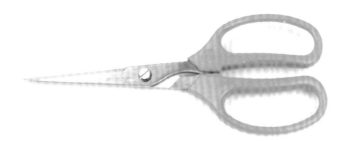

ARS CORPORATION　Hobby Craft Long 剪刀　HB-340H-T

這把剪刀主要用於將剝離瓦楞紙剪成長毛狀。與強力多用途相比刀身更長，1刀能剪出更長的毛。而手柄則與強力多用途一樣都很大，且也有配備軟握把，能減輕手與手指的負擔。

我幾乎不會用這把來剪一般的瓦楞紙版。

在我們家都稱這把剪刀叫「毛剪刀」。

> 剪刀相關工具

AZ　刃物椿油　純茶花（100％）50ml防鏽油

我製作作品的方式非常消耗剪刀。

尤其是製作毛髮或羽毛時，1分鐘會開闔數百次，

而一晚上開闔近1萬次的日子……也不在少數。

剪刀的刀刃堅硬，鋒利度不會有問題，但鎖緊兩片刀刃的鉚釘處會出現磨損，

導致剪刀的動作變得遲鈍。

所以我們得定期用山茶花油保養。

把油滴在鉚釘處後開闔，消磨掉的金屬就會變成黑油滲出。而保養後一定要記

得擦拭乾淨，避免下次使用時油分沾染作品。

塑形工具「造型刮刀、細工棒」

在替瓦楞紙塑形時，如果要凹摺手碰不到的地方，或想要像揉捏黏土般製造凹凸感時，我就會使用黏土用的造型刮刀。配合想要的彎曲與凹凸，我會使用不同形狀的刮刀頭塑形。

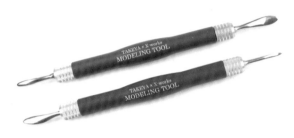

TAKEYA X X-works MODELING TOOL
防滑握柄＋塑形刮刀

雕塑家—竹谷隆之先生出品的造型刮刀。
我嘗試了各種刮刀，結果最適合我的是這4種形狀的刮刀頭。

雖然它們看起來像刀子般銳利，但適度的R（刮刀頭曲線）能軟化邊緣，且不易弄破瓦楞紙，非常好用。
不鏽鋼製的材質能用來描畫凹摺線、仔細刻劃翅膀造型等，面對精雕細琢的頻繁使用率也完全沒問題。
雖然價格偏高，但是一款能長期使用的珍品！

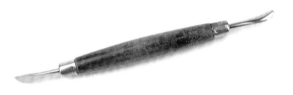

在東急手創館購買的造型刮刀

無詳細資訊，但它特別適合塑造圓形邊緣的圓潤感，我經常會搭配上述刮刀一起使用。
握柄為木製，刮刀頭則為金屬製，強度沒話說，價格上也非常經濟實惠。對於剛開始嘗試的人，我想只要有了這一把就綽綽有餘。

PADICO　不鏽鋼細工棒

想捲出細長的鬍鬚、藤蔓或莖條等細小精密的構件時，我會使用較細的那端來捲繞，或用該尖端戳刺以製造凹陷。
這把細工棒也是不銹鋼製，即使外觀看起纖細也無須擔心強度問題。後端彎曲的那頭我則沒有用過。

帶有圓珠的細工棒（通稱丸棒）

網購買的細工棒，棒子的兩端帶有各種尺寸的圓珠。
無詳細資訊。
製造凹陷、溝槽，或將瓦楞紙押入半球狀模具時使用的工具。共有8種尺寸，無論大小凹槽都能靈活因應。握柄為橡膠製，棒與圓珠則為金屬，具有足夠的強度。

塑形黏貼超好用的輔助工具「鑷子、夾子」

用手難以進行的細緻作業可利用各種鑷子進行加工；定型、試組、黏貼等需暫時長時間壓著紙張時，則可以使夾具來提升作業效率。

強

夾持力

弱

God Hand POWER TWEEZERS
TAPER　塑膠模型用工具GH-PS-SB

一如其名，是一款由厚不銹鋼製成的鑷子，就算用力施力也不會歪掉。夾住瓦楞紙並以捲繞的方式凹摺時，一般鑷子的尖端都會綻開甚至歪掉。因此塑形的凹摺作業，我主要都是使用這把鑷子。

Wave Hobby Tool Series
HG 剪刀型鑷子〔不鏽鋼製〕HT-259

這是一款剪刀型、不鏽鋼製的鑷子，它能強力夾住物體，在黏貼絕不能脫落的構件時，或需要用力地壓住手指雖然不到黏貼面時，我都會用它來夾持，在需要力量的場合都是它的天下。

Too New Tweezers Special

尖端纖細、彎頭的鑷子。與POWER TWEEZERS相比沒那麼強韌，但是能輕鬆開闔，是精密黏貼時不可或缺的夥伴。
我會用它來黏貼毛髮與鱗片，但其實這把我本來就有在用，並不是特別為了瓦楞紙工藝準備的工具。

HOZAN 反向鑷子P-89

這是款特殊的鑷子，與一般鑷子相反，平時是閉闔的狀態，需要靠力量將其撐開。在黏貼小構件們的時候，我會用它來夾持，直到接著劑乾掉為止。

夾子是我在製作時經常使用的工具之一。
它的用途非常多，比如夾在凹摺處、皺褶背面來定型，或是夾在黏貼處等待乾燥等。還有如果手拿著某處，就無法進行下個作業時，若能先用夾子夾著，就能提升作業效率。
此外，就算是需夾一整晚定型等長時間的夾持作業，有了夾子就不會累到我，根本小菜一疊。

Tamiya Airbrush System No.28
模型噴漆轉台用鱷魚夾

尖端為細型的夾子，能像叼住般夾住前端。我會用它來輔助複雜背面的定型或上膠作業。

在文具店購買的圓尾夾　小（無詳細資料）

寬度大且能強力夾持的夾子，用於較大範圍的定型、上膠。需要固定更長範圍時，我會使用好幾個以擴大夾持範圍。
不過我不會使用大的圓尾夾，因為它又重又占空間。

黏貼工具「熱熔膠槍、接著劑」

為了將切割塑形後的瓦楞紙組裝成形,「黏貼」的流程非常重要。

而按黏貼部位分別使用不同黏膠,也是完成美麗作品的關鍵。

以下將介紹我是如何區分使用。

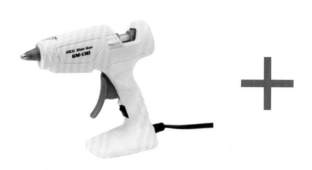

SK 11 Bond Gun Pita GUN EX GM-130　　　　　　**Goot　熱熔膠條　HB-100S-B1**

瓦楞紙是回彈力強的堅硬素材,但同時也是不耐水的再生紙。

基於以上2點,我認為熱熔膠是能將瓦楞紙強力黏合的不二之選。

在我的創作中有95%以上都是使用熱熔膠。

尤其是大型構件間的黏合,瓦楞紙的回彈力容易導致紙張分離,而若是大量使用木工用接著劑,紙張則會因水分發脹剝離。

因此利用不含水分的熱熔膠,是要在短時間內黏貼時最有效的做法。

我用過各式各樣的熱熔膠槍,但最終我選擇了GM130,因為它有多項優點,例如能自行站立、開關離手很近、扳機力道容易控制、就算一直開著電源也不易漏膠等。

但膠條我並不是用槍的品牌,而是選擇Goot,它凝固後軟硬適中的感覺我很喜歡,因而採用了這樣非正規的組合。(自行負責)

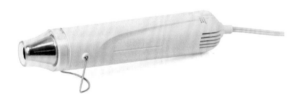

KIYOHARA　熱風槍

長得像吹風機、能充分加熱的工具。

以熱熔膠固定時,可利用熱風槍再次加熱,將熱熔膠熔化卸除。有點黏歪時,就能用這個密技加熱重黏,不過如果是木工用接著劑就無法派上用場。

河口　極細嘴手工藝接著劑　　　　　　**Konishi　木工用接著劑**

黏貼剝離瓦楞紙時,我會使用木工用接著劑。由於熱熔膠的膠面肥厚,在黏貼輕薄、細小的東西時容易溢出。像是植毛作業就比較適合用這款極細嘴手工藝接著劑,以前我都是把接著劑擠在紙上後用牙籤沾取,但這款接著劑的嘴部很細,能直接替毛髮上膠。不過它的缺點是容易堵塞,需用隨附的針定期清理。此外,極細嘴接著劑也較不適合大面積的黏貼,用於大片區域或需大量使用時,我會使用一般的木工用接著劑。

輔助用具

前面已介紹完基本工具，然而我每天都在尋覓搭配使用能提升作業效率的其他工具，
以下就列舉其中幾件我個人常用的東西。

FRIXION Fineliner　細字筆　黑

我會使用這支FRIXION的水性筆。若用這支筆描繪草稿，以
吹風機加熱就能讓線條消失！（有時會變白）雖然聽說在很
冷的環境下，線條會起死回生，但都只放在房間應該就沒這
個問題，橡皮擦擦不到的地方這招很管用。

STAEDTLER 925 25系列 0.5mm

我從以前就有在使用STAEDTLER的製圖用自動鉛筆。其筆
尖纖細能清楚地看見描繪處，書寫感順暢也令我非常滿意。
各位也可以使用家裡有的自動鉛筆或鉛筆。橡皮擦我則沒特
別講究。

SK11　皮革打孔器　打孔器孔徑　2.0～4.5mm

瓦楞紙是由三張紙構成的厚紙，美工刀很難開出小孔，這時
會使用皮革打孔器，它能打出6種尺寸的孔洞，非常方便。

家裡有的錐子（無詳細資料）

打孔器能像切出圓圈般打洞，錐子則只是穿過去而已，兩者
開洞的方式不同。之後要插入樹枝的地方，我就會使用錐
子，以便打出形狀自然的孔洞。

ANEX Rubber Grip Pincers　雙圓鉗253-N

用來凹摺手指或鑷子捏不到的細部，或用來壓住需強力黏著
的地方。
如果用尖嘴鉗夾捏較容易留下痕跡，所以我都使用圓頭鉗。

Beadalon　圓柱形造型鉗　LG（直徑8mm/5mm）

變形的圓柱形鉗具，帶有5mm與8mm的圓柱頭。除了能用
來夾持東西，當手指快不行時，還能用它來夾住鱗片等構
件，或以捲繞的方式營造圓潤感。

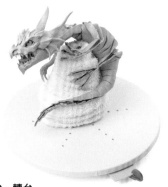

PADICO　轉台

附有煞車、像陶輪般的工具。
遇到黏貼毛髮等需用手拿著等待乾燥會有困難作業時，轉台就
是必備利器。
此外，從孔洞以鐵絲等固定後，也能將其吊在空中作業。

自己的手（無詳細資料，1976年製）

手能用來揉捏，但我也經常會把構件沿著手指繞捲或捲在手
腕上，將自己的手臂當成工具使用。而過度的切割、凹摺動
作還讓我長出了奇怪的肌肉。

製作篇

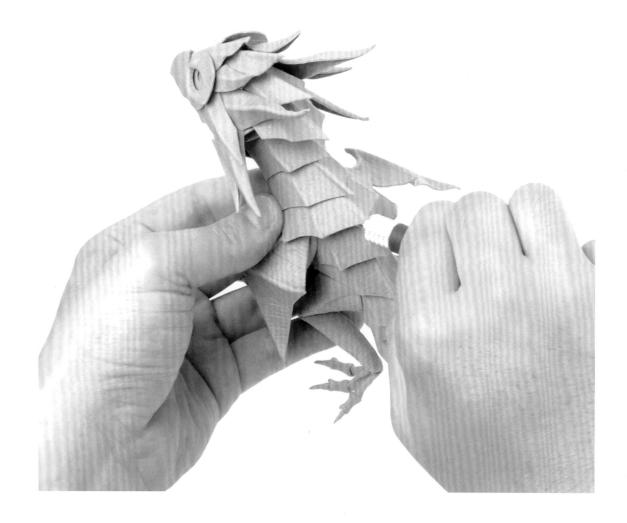

本章我將把至今一直保密到家的製作方法,按難易度介紹給各位。
透過製作以下5件作品,各位便能體驗以「切割、凹摺、濡濕、揉捏、組裝」為基礎之「Odaka流瓦楞紙塑形術」的部分內容。

不過本書並不是為了「第一次製作」的初學者所寫,而是針對已經熟習製作的人,因而從基礎篇難易度就偏高。
至於超高級篇的手心飛龍,也許很難第一次就挑戰成功,
但我希望各位能不斷嘗試,最終一定能招喚出象徵勝利的飛龍!

在介紹完手心飛龍後,我還會一併簡單地介紹製作生物時的構思方式,以及切割、凹摺時可以如何變化構件。
由於刊載流程、紙型後篇幅就不夠了,因此我省略了詳細解說,但還是希望以下內容能成為各位創作時的靈感源泉。

那麼,各位都做好工具與心理上的準備了嗎?
就算瓦楞紙摺壞了,也別感到挫折,加油!

目錄

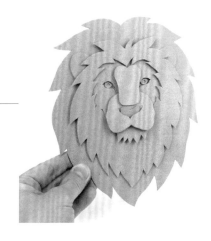
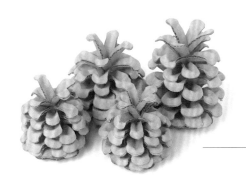
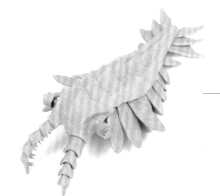
關於紙型

本書末頁有收錄上述5件作品的紙型，而紙型上有註明一些資訊，例如把線條描到瓦楞紙上後，要把該描繪面視為正面或反面來加工，以及瓦楞紙的紋路方向等。

線條則會按加工類型分成不同顏色，敬請確認後再進行製作。

從表面描繪
將描繪面視為表面來加工

瓦楞紙的紋路方向

◀───────▶

從背面描繪
將描繪面視為背面來加工

描繪時請將此箭頭方向對準瓦楞紙的紋路方向

─────── 黑線：裁切線

-------- 紅線：谷線

─·─·─·─ 綠線：山線

◯ 藍色：開洞

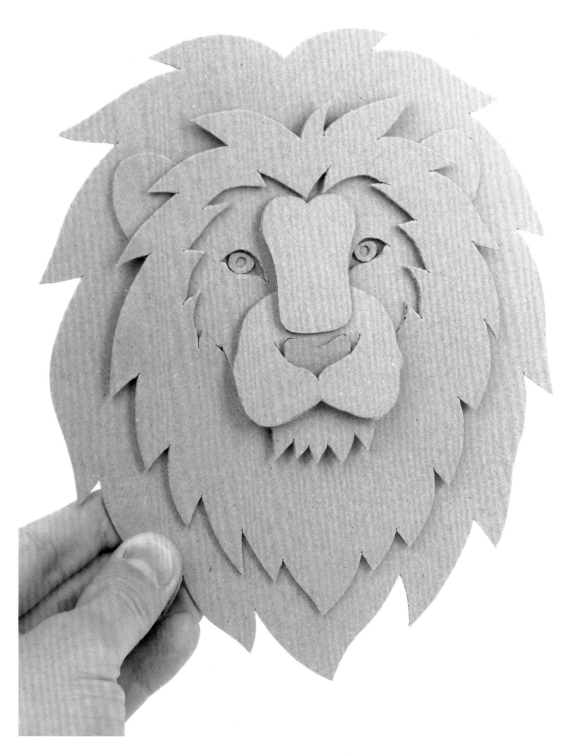

用瓦楞紙製作獅子臉！
「瓦楞紙塑形　基礎編」

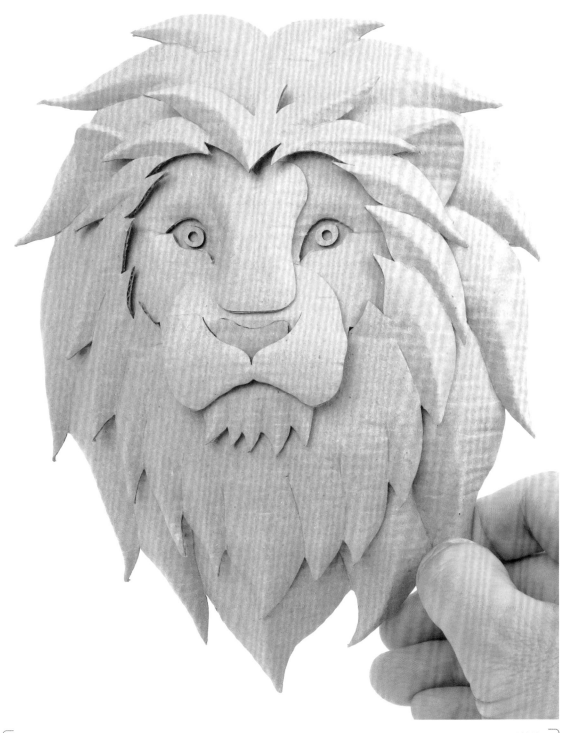

切出構件，重現萬獸之王獅子的容顏。這件作品能讓各位學到本書基礎的描繪草稿、切割、凹摺、揉捏、黏貼等流程的基本功。

此外，本章還分成直接黏貼組裝裁下的構件，以及將構件濡濕、揉捏後再組裝這兩種做法，各位透過比較兩者差異，體會提升構件細節能有怎樣不同的成效。

瓦楞紙塑形
基礎編

範例 使用E楞

推薦瓦楞紙規格	E楞或G楞、B5大小兩片、紙型使用「獅子」
準備工具	美工刀或剪刀、切割墊、折刀器、熱熔膠、造型刮刀、噴霧器、吹風機

以下將以我過去曾製作的瓦楞紙工藝套組「LION♂」為基礎，說明瓦楞紙切割、組裝時的基本知識。

後半段我還彙整了如何將各構件立體化的訣竅，這部分是我在套組中未公開「祕密」。

而把瓦楞紙揉塑成立體狀的過程，是逐漸流失的握力與瓦楞紙之間的拉鋸戰！

1　製作紙型，在瓦楞紙上描出草稿

①裁下紙型。

②把裁下的紙型放在瓦楞紙上描繪輪廓。

這時可以使用之後能用橡皮擦擦除的鉛筆，或是像我一樣使用吹風機就能淡化線條的FRIXION魔擦筆。

瓦楞紙的紋路方向要與箭頭方向一致。

③用手壓住（或是用紙膠帶等暫時固定）疊在上方的紙型來描繪輪廓。

④像這樣把所有構件都描好。

⑤不只輪廓線，若須描繪切縫線時，應掀起切縫線的地方，描出所需的線條。

⑥如圖描成這樣。

⑦眼睛構件很小很難描，這時可先用眼睛對位用構件描出輪廓。

⑧接著再描出黑眼珠的部分。

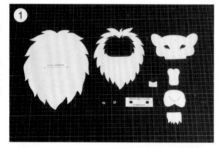
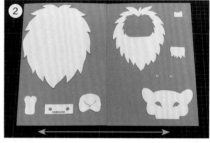
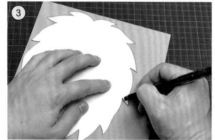
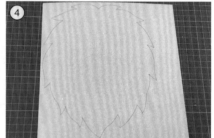
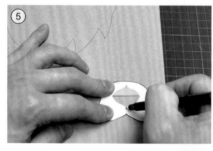

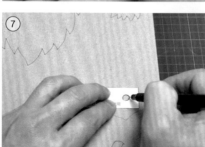

2 裁下所有構件

①描下所有構件後，沿著草稿線裁出輪廓。

②鬃毛部分的切割技巧，是將美工刀的刀刃貫穿鬃毛根部後，往毛尖的方向切割。

 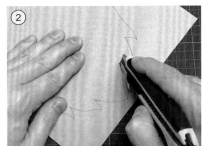

③讓兩條從根部出發的切割線於毛尖處交叉，如此便能切出漂亮的尖端。

④反覆以上步驟，裁完所有毛尖。

其他部位也以相同的方式裁切。

無論哪種形狀，都別忘了要從根部往尖端切割。

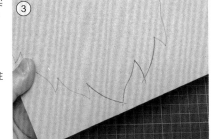 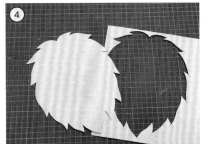

⑤⑥眼睛構件先用打洞器（3mm）開好中央的洞後，再用剪刀剪下。

⑦圖片是裁下所有構件。小構件可以先放到托盤等以免弄丟。

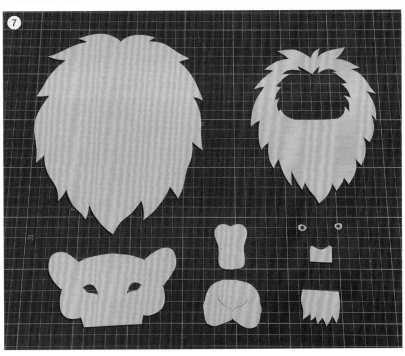

3 組裝

①把臉部構件插入鬃毛構件。
這時要分別將臉部的紅色範圍與鬃毛的藍色範圍壓扁。

②於臉部構件的下部上膠，接著將其從鬃毛構件的背面穿到正面來黏貼。

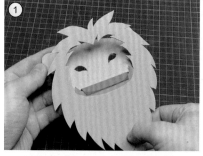 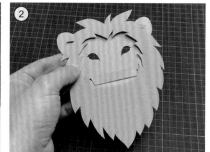

③用造型刮刀插入嘴部周圍構件的切縫線處，然後拓寬切縫。

④插入鼻子構件，並從背面黏貼。

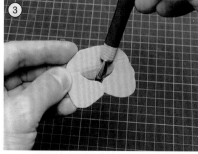 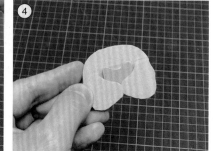

⑤把剛才組好的鬍子與臉部構件暫時擺在大鬍子上。

⑥在暫時放置時，描出眼睛孔洞的位置。

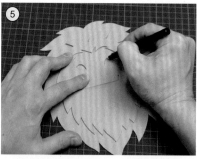 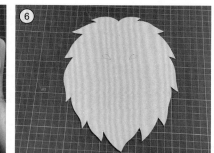

⑦使用眼珠對位用構件，描畫出眼珠位置的草圖。

⑧按草圖貼上眼珠後，擦除草稿線。

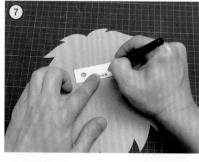 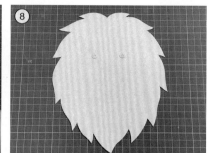

⑨把臉部構件黏上大鬍子，貼的時候要留意對好眼珠位置。

⑩黏貼下顎構件。

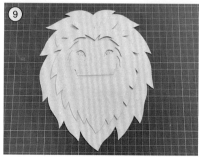 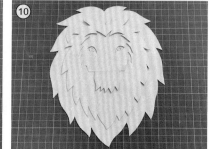

⑪黏貼上顎構件。

⑫黏貼鼻子上方的構件。

如此獅子就完成了！

只需裁切、組合構件，就能完成一張獅子臉。

以上就是獅子的基礎篇。

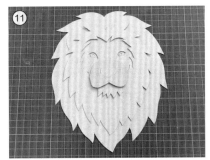
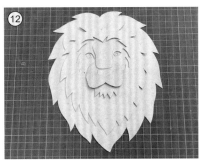

基礎中也包含如何打草稿、使用美工刀切割等基本技巧。

在接下來製作的作品中，這些流程也會時常出現，還請確實掌握。

要是能自如地切割又厚又硬的瓦楞紙，切割其他紙張的能力也會提升。

我想這些製作方法應該都能活用於其他各色作品中。

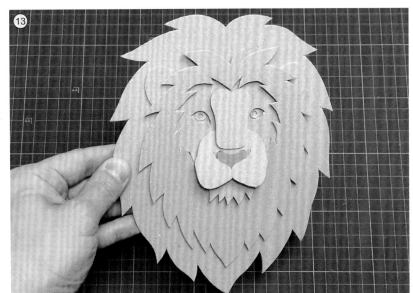

完成帥氣作品的竅門

上色・加裝獨家構件・稍微貼得浮一些

在裁下來組裝前可先上色，這樣便能製作出顏色栩栩如生的獅子，或做成像鐵板般的半立體狀。

我製作的多是活用瓦楞紙本身氛圍的作品，因此幾乎都不會上色，但各位可以嘗試用酒精馬克筆或色筆自由變化。

此外，在製作前，我也建議可以去查查獅子相關的圖鑑。

而各位也可以自行創造構件，提升作品的魄力。

能像這樣改造，也是瓦楞紙手工藝的優異之處呢！

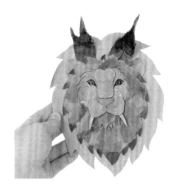
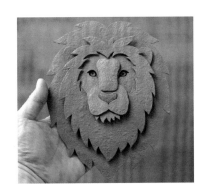

瓦楞紙塑形 中級篇 濕摺塑形

範例 使用E楞

一般組裝就已經能做得很像獅子，但本章就讓我們多加個步驟，把「構件本身」立體化。

組裝方式則與前一章的獅子相同。

以下我會介紹各個構件做立體加工時的重點。

各位在挑戰時，請不要害怕失敗，應勇於嘗試。在基礎篇的濕摺法項目（第62頁）中有詳細說明濕摺時的技巧，挑戰時也可以參考該頁的內容。

1 鬃毛的立體化

①這是正面凹摺路徑。

②這是背面凹摺路徑。請參照正反兩面的路徑，在稍微濕濕的狀態下，以用手指和造型刮刀進行立體加工。

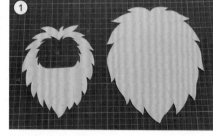 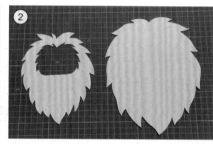

③先從背面用手指頂出摺痕。

④整體會像這樣隆起。

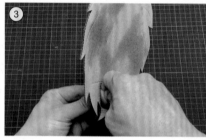 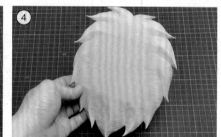

⑤沿著表面的凹摺路徑，用手指與刮刀像摺出谷線般製造凹陷。

所有的毛尖都以同樣方式加工。製作時毛尖要用力摺出清晰的痕跡，然後逐漸往中央淡化，如此便能摺出漂亮的成品。

⑥正反兩面都加工完成後，紙張形狀便有了起伏，且帶有明顯陰影。

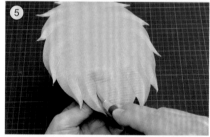 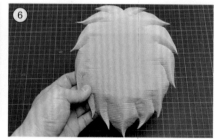

⑦小鬃毛的加工方法也一樣，請用手指與造型刮刀，按先背面後正面的順序立體化。

⑧加工後，小鬃毛也有了凹凸分明的形狀。

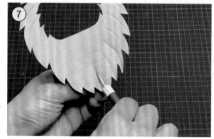 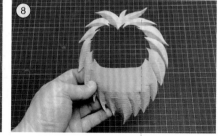

2　臉部立體化

①從裁下的臉部構件正面，以造型刮刀於耳朵處刮劃出凹摺路徑。

②摺出立體的耳朵後，接下來用手指把眼睛周圍往內凹以營造立體感。眼尾則用造型刮刀劃出銳利的摺痕。

③把上顎鼻子周圍由上往下凹成圓潤的模樣。向內捲曲嘴下的邊緣，帶出立體感。

④倒出大R角，讓鼻子上方構件的左右兩側產生曲面，接著再用造型刮刀弄出上方的凹陷。

⑤下顎立體化的方式和鬃毛一樣，但由於構件小，手指較難進入，因此都是使用刮刀。

⑥組合大小鬃毛後，就會有這樣的立體感。組裝方式請參照前頁的順序。而在組裝時，構件之間不要黏得太緊，保留一點空間產生陰影能更凸顯立體感。

組好所有構件後，立體獅子就完成了！

這樣的流程我稱之為「揉塑」。

透過揉捏（凹摺或是產生凹痕前的彎摺）平坦的紙張來營造立體感，就算構件不多，也能展現好像是由很多構件組成的細膩感。

當然還是有不組合大量構件就無法呈現的感覺，但構件少的話，製作時的切割與黏貼步驟也少，簡單的結構使作品得以在短時間內完成。

此外，多層黏貼難以呈現的皺褶造型也能以這種方式製作，例如動物的皮膚等。

而在組裝大量構件時，這個手法也能逐一提升每個構件的質感。

多了這一個選項，就能讓創作更豐富多元！

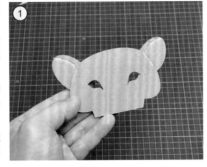

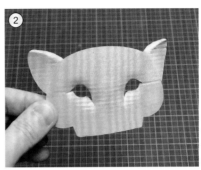

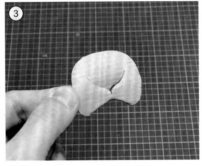

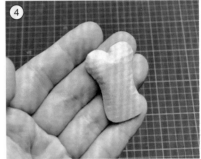

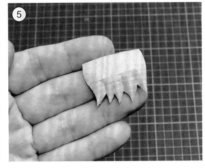

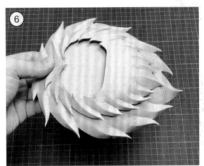

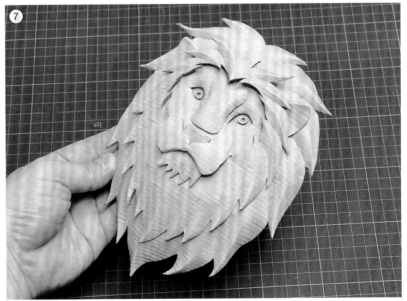

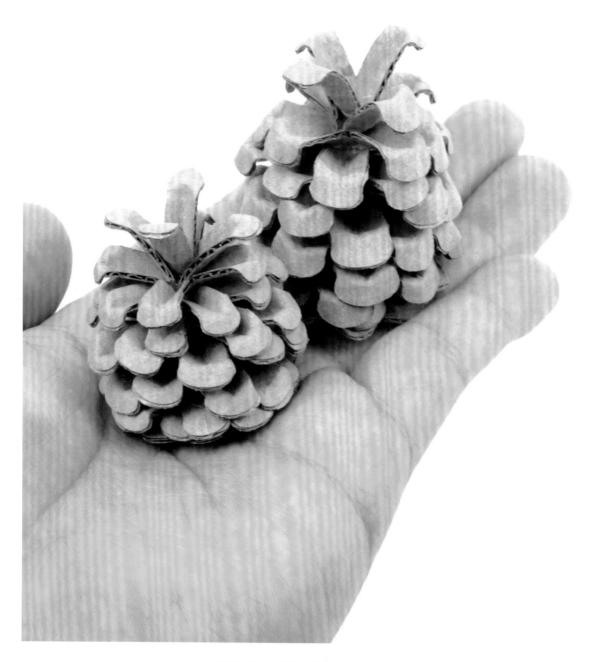

用瓦楞紙製作毬果！
「瓦楞紙塑形　初級篇　量產構件與組裝」

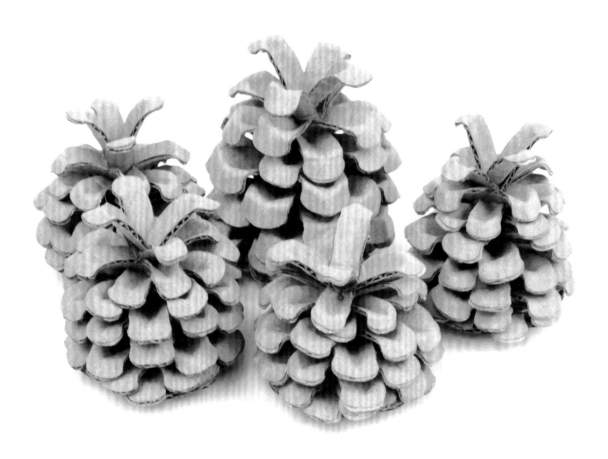

用瓦楞紙製作毬果時，由於素材本身的氛圍、厚度，成品會比想像的還要逼真。不過一個個製作非常花時間，是一件考驗耐心的作品。

雖然模仿真的毬果逐片黏貼會更擬真，但為了讓製作過程稍微合理化，我採用的是組合大量多角形的製作模式。而且我還刻意讓十字形、五角形、六角形等構件在組裝時不要完全地錯開，如此組好的成品便能產生個體差異，高矮、排列不會過於統一，能享受作品的自然風情。

瓦楞紙塑形 初級篇　量產構件與組裝

推薦瓦楞紙規格	E楞、B5大小一片、紙型使用「毬果」
準備工具	美工刀或剪刀、切割墊、折刀器、熱熔膠、造型刮刀、噴霧器、吹風機

以下介紹能用來裝飾聖誕花圈或聖誕樹的毬果的製作方式。雖然也是要凹摺、組裝，但本件作品最困難的步驟是切割，過程需要用美工刀不斷地切出放射狀的構件，因此各位要記得休息，還要小心不要受傷。裁好後就是愉快的凹摺、組裝時間了！

1　製造紙型，並在瓦楞紙上描出草圖

裁出紙形。

①將裁下的紙型放在瓦楞紙上，描出構件的輪廓。

這時需留意瓦楞紙紋路要與箭頭方向一致。

②有些構件需要多個，請仔細確認紙型說明。

2　裁下所有構件

沿著草圖線條裁切出輪廓。

切割時的重點

①裁切十字或放射狀的構件時，美工刀的刀刃要從凹處下刀。

②然後向外側切割。

③十字構件花八刀就能裁下，請反覆此動作裁出剩餘的構件，過程不難，總之就是一直裁。

④繼續裁出其他構件，覺得累時就休息。

⑤最後應該會逐漸習慣動作，請有節奏地仔細切割。

⑥終於全部裁完，圖為一顆毬果的構件。

就算還不覺得累，但若已經感到厭倦或無法集中時，還是要休息一下。

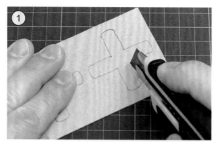
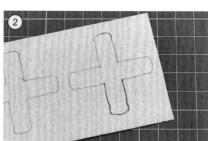
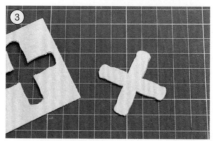
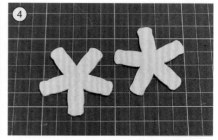
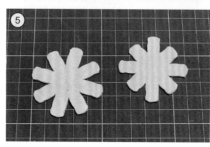
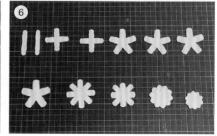

3 凹摺

基本摺法都一樣。
我會從這一根構件開始說明。

①首先是這個簡單的構件。

②從中間對摺。這時用瓦楞紙去包捲造型刮刀，就能摺出自然的形狀。

③凹摺長邊的中央，做出V字型。

④尖端反摺出外翻的模樣。

⑤另一邊也一樣。其餘每個構件都要重複以上幾個步驟。

⑥將十字構件對半摺成V字時，可以像這樣整個捏起。

⑦背面會像這樣呈金字塔狀。

⑧其他構件也以相同的方式凹摺。五角形構件會變成這樣。

⑨八角形的作法也一樣。

⑩像花瓣般的十角形構件尖端不用反摺（無法反摺）。

植物類作品多為幾何型結構，因而需量產相同構件，重複性高的作業猶如一場修行。

請試想製作數十顆時的情景……。

製作聖誕花圈的話，會需要多少顆毬果呢？

以上介紹的是一顆毬果的製作步驟，接下來還請各位繼續不斷生產。

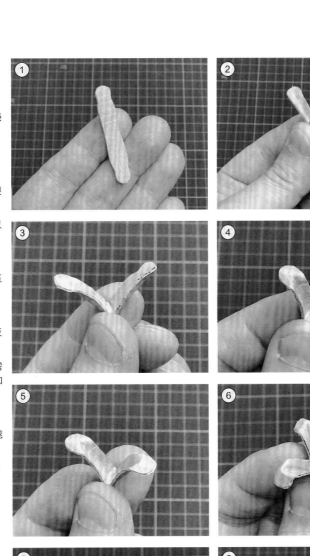

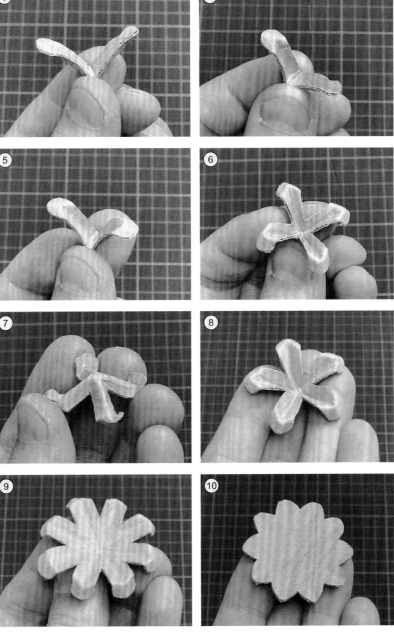

4 組裝

①摺好的構件從尖端開始依序組裝。

請按A到L的順序黏貼。

②最開始的A構件，要先把93頁的步驟③中對摺出的2角剪去。

③剪成這樣。

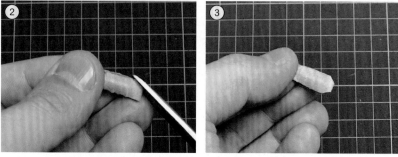

④在去角的A構件根部上膠後，用B構件像是包夾其V字部位般黏貼。

⑤這時的重點是兩者要交錯黏貼。

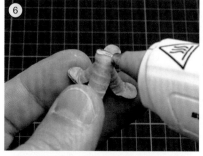
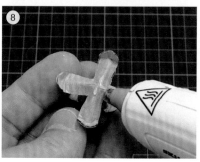

⑥在B構件的根部上膠，接著黏上C構件。

⑦組裝成這樣。

⑧從背側上膠。
十字構件應在十字摺痕與中心附近上膠，這時上太多會溢出，太少又黏不住，請各位要多做幾次以抓到感覺。

⑨黏貼D構件。
別忘了要像這樣完全錯開。

請反覆以上作業直到黏完最後一個。

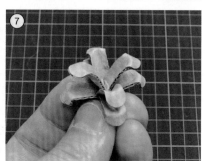
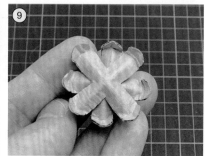

⑩黏完2個十字構件後。

⑪翻面會長這樣。

⑫黏完第三片的十字構件後，接著要繼續來黏五角形構件。然而，五角形構件請不要完全錯開，而是要像圖片這樣稍微錯開來黏即可。

⑬八角形的構件也不要完全錯開，請如圖這樣黏貼。J則完全錯開來黏。

⑭K是十角形，黏貼時請如圖這樣不要完全錯開，而L則又完全錯開。

⑮毬果完成！

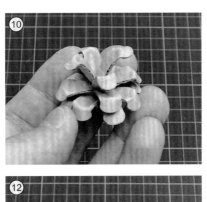
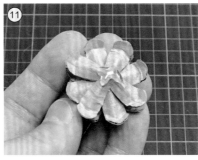
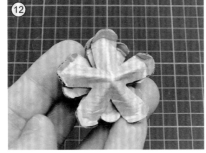
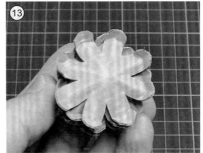
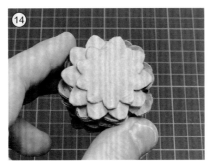
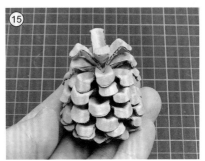

5 變化成品的大小與外觀

以毬果的基本造型為基礎，縮小紙型就能做出小顆的毬果。
一樣的紙型也可以在黏貼時多花點心思，做出高矮各異的毬果，
或是在製作過程中增加構件數量，做成長型毬果。
比起都是同個形狀，做出有大有小的毬果，更能塑造出氛圍自然的成品。
雖然會很辛苦，但若能適當地賦予尺寸變化，還能做出漂亮的聖誕花圈！
此外，改變瓦楞紙的顏色或是上色也都是很有趣的改造。
而以上都是能輕鬆取得、容易加工的瓦楞紙特有的神乎其技！

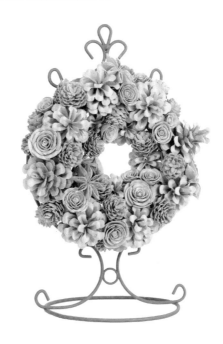

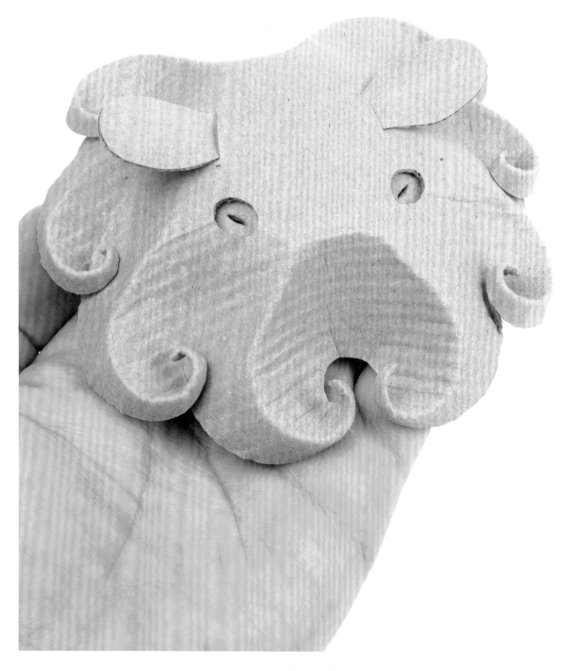

用瓦楞紙製作扁面蛸！
「瓦楞紙塑形　中級篇　濡濕塑形」

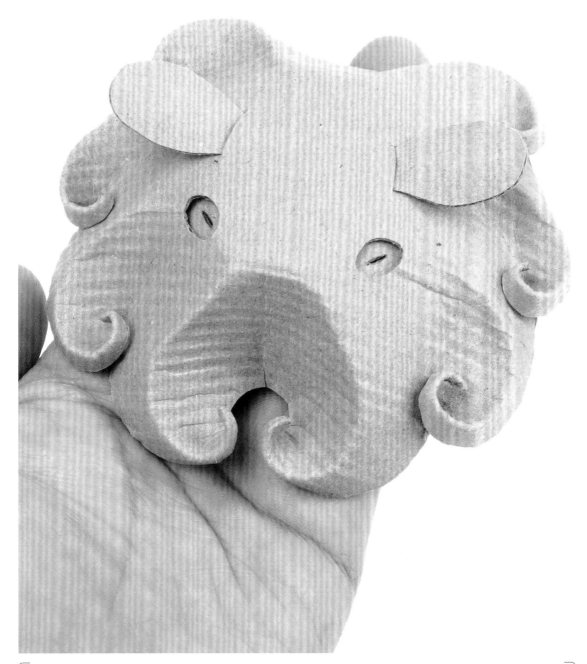

扁面蛸棲息於深海，是章魚的同類。詳細生物特性不明，但由於它在水中噗噗游動的模樣十分可愛，在水族館裡也很受歡迎。本章將介紹如何用單張瓦楞紙捏出一隻立體扁面蛸。在把堅硬的板材立體化時，可利用濕摺法預先塑形，如此便能塑造柔和的形狀。
不過如果弄得太濕，會導致紙張剝離、破損，因此各位應多多練習，好掌握該如何濕得恰到好處。

瓦楞紙塑形 中級篇 | 濡濕塑形

範例 使用E楞

推薦瓦楞紙規格	E楞或G楞、B5大小一片、紙型使用「扁面蛸」
準備工具	美工刀或剪刀、切割墊、折刀器、熱熔膠、造型刮刀、噴霧器、吹風機

扁面蛸的製作是將平坦的瓦楞紙裁切，然後揉捏成立體狀，算是瓦楞紙塑形的基礎入門。

尤其在製作的前半段，我會採用濡濕後塑形這種特殊的「濕摺法（Wet-folding）」。

而這種方法雖然看似簡單，但想在捏整出漂亮形狀與製造高度這2點達到高水準，其實非常困難。

建議各位應多練習幾次，熟悉製作的基本功。

1 製作紙型，於瓦楞紙上繪製草圖

裁出紙型。

①將裁下的紙型放在瓦楞紙上，逐一描繪出身體、眼睛、耳朵的輪廓。

②這時瓦楞紙的紋路要與箭頭方向一致。

2 裁下所有構件

沿著草稿線，裁切出輪廓。

裁切時不要勉強一刀到底，而是要像圖①所示，從圓圈處往腳尖方向裁切，這樣就能裁得漂亮。每隻腳都請這樣仔細地裁下。

②身體輪廓裁切完畢。

③裁出眼睛的孔洞，以及用來插入耳朵的縫隙。
眼睛孔洞不要一刀切完，而是從兩端往中心方向切割，這樣眼尾就不會切過頭。

④身體切割完成。

⑤切割眼睛與耳朵的構件，並在眼睛中央裁出縫隙。

⑥裁完所有構件後，請擦除草稿線。

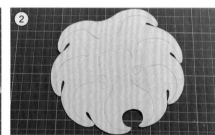

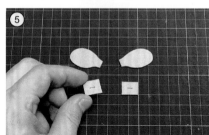
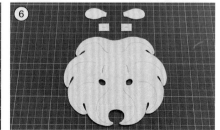

3 　於背面添上凹摺路徑

參考身體背面如圖①所示的線條，用
造型刮刀添上凹摺路徑。

圖片可能看不太出來有沒有凹陷，但
只要有如圖②的深度就OK。
這時請小心不要劃得太用力，以免瓦
楞紙產生破洞。

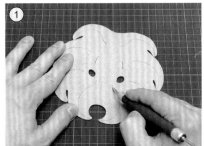
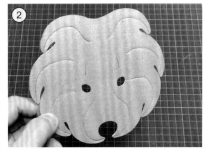

4 　捏塑成立體狀

用噴霧器於身體構件的正反兩面噴
水。我們這麼做的目的是為了不要讓
瓦楞紙產生意外的摺痕，因此只需從
遠處大致噴灑到微濕的程度即可。

太濕的話不但容易破掉，還會溶開瓦
楞紙的黏膠，導致瓦楞紙剝離。濕度
的調控也需要多多練習。

如圖①，將瓦楞紙大約弄濕到這種程
度。

②在乾掉前，用手指抵在背面的凹摺
路徑後，摺出谷線。

③正面以拇指、食指支撐，接著朝這
兩指之間按壓來摺出谷線。
此步驟是在預先塑造從平面到立體的
大致形狀，因此在這個階段，正面只
需看起來稍有隆起即可。

④請觀察正面，所有腳的摺痕都已現
形。

⑤從正面用手指在腳與腳之間押出凹
痕。這時請仔細地凹摺，以免產生皺
褶。到這裡為止的步驟都應盡快作
業，若一直重摺會導致瓦楞紙剝離。

⑥每個腳間都凹完後，請盡速用吹風
機吹乾。

⑦乾燥後，請用力凹摺所有腳上的凹
摺路徑。
請將右手食指抵在後方，並用左手拇
指與食指進行捏塑。
作業時要小心不要留下奇怪的皺褶。

⑧用力摺完所有的腳後，可以看出形
狀瞬間立體了起來。

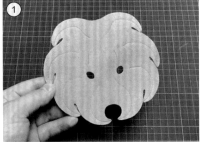
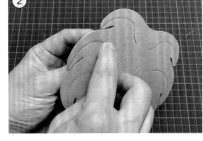
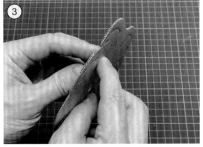
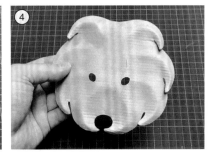
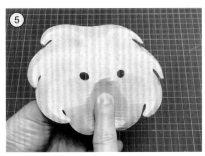
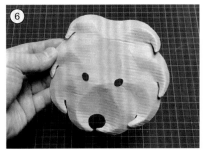
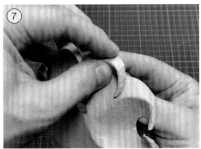
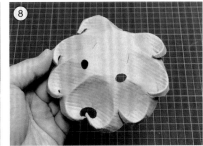

5　進行立體塑形

①將造型刮刀抵在腳間，刮出谷線的痕跡。刮刀施力時，拇指與食指要從背面用力捏住。

②摺完所有腳間後，外形已完全呈現立體，而身體到這裡就完成了。

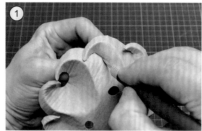
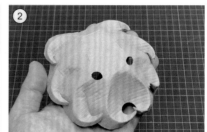

6　耳朵的立體化

①稍微把耳朵弄濕後，捲在手指上輕輕凹摺。

②訣竅是根部要插入的部分不要凹太圓。另一隻耳朵也用同樣的方式立體化。

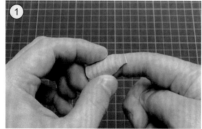
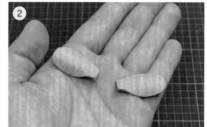

7　拓寬眼睛的切縫

①將造型刮刀插入眼睛的切縫中。

②拓寬孔洞，讓眼睛更清晰。兩隻眼睛要分開製作。

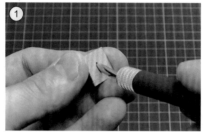
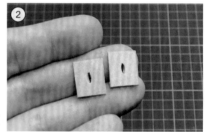

8　組裝完工

①把造型刮刀插入身體切縫後拓寬，接著插入耳朵。
刮刀難以插入時，可以把孔洞處稍微弄濕，軟化後再拓寬。

②從背面用熱溶膠把耳朵黏住。這裡的技巧是在耳朵與身體之間上膠，這樣能方便壓住。

③從正面調整耳朵的角度。

④在背面的眼睛周圍上膠。

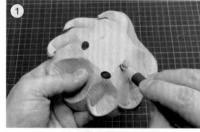
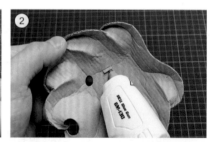
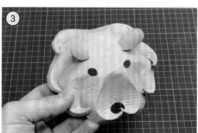
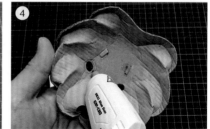

⑤用鑷子調整眼睛呈圖片所示的方向後，謹慎地黏貼。

⑥把兩隻眼睛都黏上。

⑦最後修飾一下整體形狀，將腳尖捲出小巧圓弧狀後，扁面蛸就完成了。腳部捲出漂亮的圓弧能增添俏皮感，因此請仔細地凹捲出和緩的弧度。

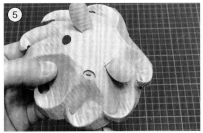

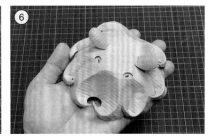

⑦

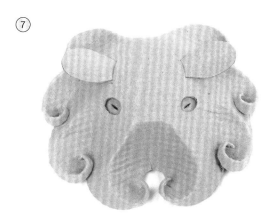

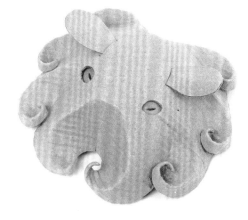

提升質感的訣竅

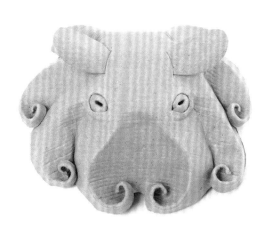

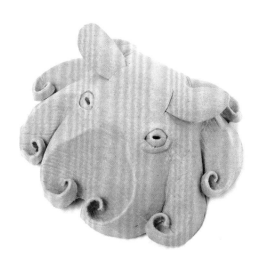

在本次扁面蛸製作過程中，我向各位解說了如何用單張瓦楞紙摺出立體感的方法。

範例使用的是較容易操控的E楞，但若使用更薄、更硬、楞條密度更高的G楞，並在各流程添加「揉塑」的動作，就能做出更複雜的曲面與質感呈現（有皺褶的形狀、凹凸等）。

而這樣的加工過程很像在做黏土手工藝，不過由於G楞猶如又薄又硬的紙板，很容易一個不小心就「啪嘰」折斷，加工難度又更上一層樓。

此外，這種細緻的「揉塑」又會與凹摺立體產生衝突，很難兩全其美。而這時我會嘗試改變凹摺方式或加工順序等，窮盡各種技術來製作。

可惜本書無法對此做詳盡的介紹，僅能展示成品，有興趣的人可以自行挑戰看看。

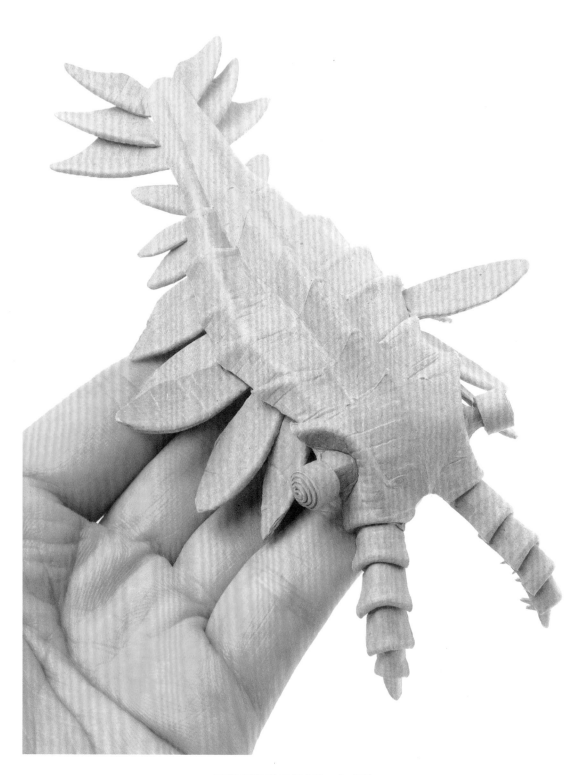

用瓦楞紙製作奇蝦！
「瓦楞紙塑形　高級篇　段摺塑形」

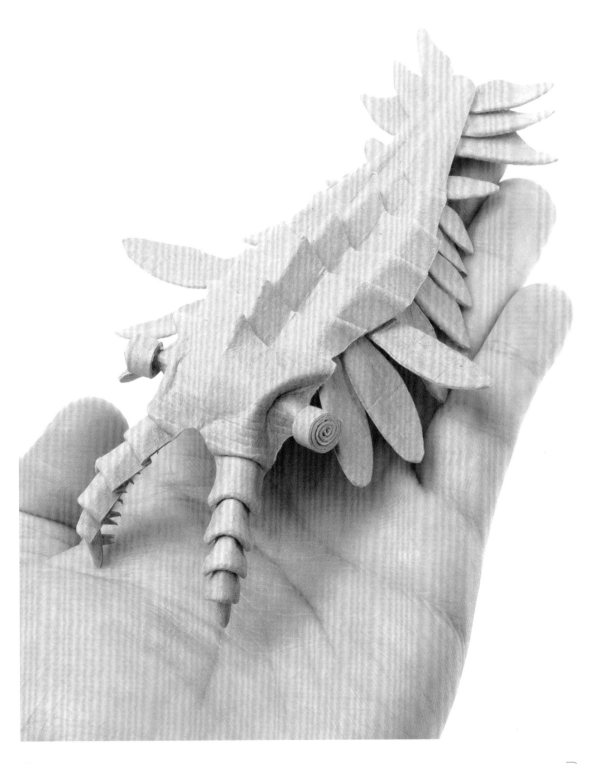

奇蝦（Anomalocaris）生活在距今約5億2,500萬〜5億500萬年前，是棲息在古生代寒武紀海洋中的生物。而這件作品是我以奇蝦屬為原型，並利用反覆段摺的手法，還原出甲殼質感，以及側面的曲線。
本章將透過反覆凹摺共13個構件，向各位解說建構多種要素的技巧。

瓦楞紙塑形 高級篇　段摺塑形

範例　使用G楞

推薦瓦楞紙規格	G楞、B5大小一片、紙型使用「奇蝦」
準備工具	美工刀或剪刀、切割墊、折刀器、熱熔膠、造型刮刀、噴霧器、吹風機

從奇蝦的製作流程中，各位可以學到如何裁切複雜的形狀，以及利用段摺塑造立體的方法。由於製作時會出現間隔狹窄的連續段摺，正常紙型尺寸下，我建議使用G楞，但如果各位想使用E楞或B楞時，則請把紙型放大150％倍左右。而過程中各位一定要仔細觀察成品照片，看看自己現正在製作哪個部位，或是正在塑造什麼形狀等，腦中要有個確切的印象。

從高級篇起我會開始省略詳細說明，敬請運用至今提到過的技巧來塑形。

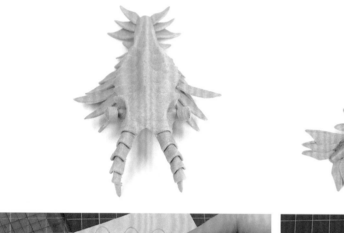
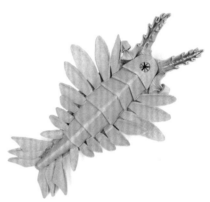

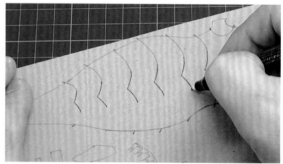

草稿的凹摺線要按照紙型在輪廓上做記號，使用直尺或徒手繪製，就能順利描繪。而在凹摺時多少會因厚度而錯位，因此草稿的凹摺線只須粗略繪製。

1　裁切出所有構件

裁出構件。

①裁出的構件會長這樣。

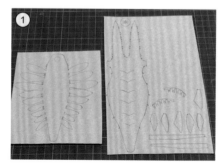
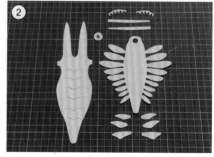

2 從背面添上凹摺路徑。

①用造型刮刀在背面畫有凹摺線的地方添上凹摺路徑。

②背部、腹部的構件全都要劃出凹摺路徑。這件作品的構件雖然不多，但需要利用大量的凹摺來塑形，因此這個流程要仔細進行。

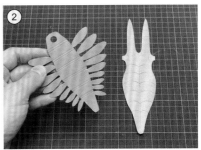

3 在背部添加打底的摺痕

用噴霧器在背部構件的正反兩面上噴水。這麼做的目的是為了不要讓瓦楞紙產生奇怪的摺痕，因此只需從遠處大致地噴灑到微濕的程度即可。

①在中央線上摺出谷線。

②添上凹摺路徑後，請再次攤開。

再來我們要段摺背部構件。
我會說明第一摺的摺法，之後到尾巴尖端的摺法都一樣，在此省略說明。

③於添上的凹摺路徑摺出谷線。

④向自己的方向凹摺後，翻回正面。如果用手摺不好，請使用鑷子或塑形刮刀仔細凹摺。

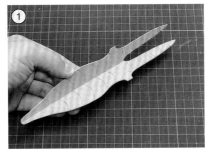
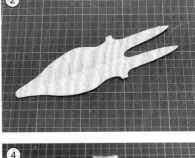

⑤雖然這一步沒有凹摺路徑，但請在剛才摺出的摺痕下方摺出段摺。

⑥段摺完成後會長這樣。

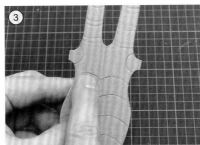
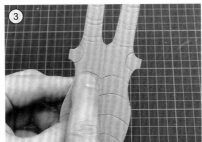
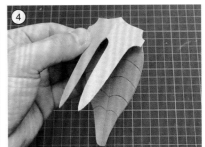

⑦第二摺以後也都是一樣的摺法。

⑧背部段摺完成。

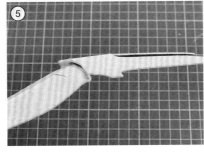
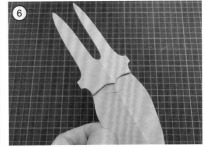

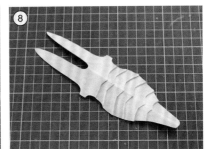

4 段摺觸腕

①拿起時觸腕要朝上。
於雙條凹摺路徑的下方那條摺出谷線。

②在雙條凹摺路徑的上方那條摺出山線。

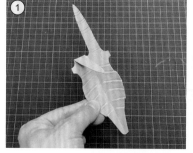 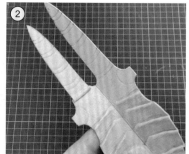

③請反覆相同的動作一路摺到底。

④用造型刮刀抵在背面來凹捲。

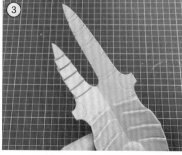 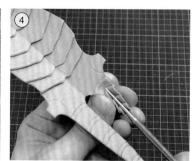

⑤如此除了段摺外，還賦予了觸腕圓潤感。
在營造生物感時，這種細節凹摺非常重要。

⑥一邊移動段摺處一邊進行彎摺，製造側面
可見的弧度。

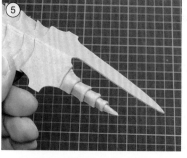 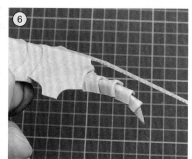

⑦另一邊也以同樣的方式加工。

⑧在兩腕之間凹出 U 字型的弧度。

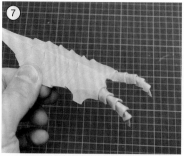 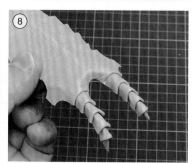

⑨⑩觸腕完成。這時已經有點奇蝦的樣子。
接下來為了讓外觀更加立體，我們要開始摺
出稜線。

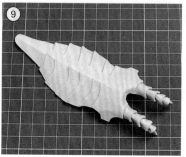 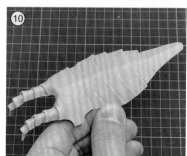

5 頭部立體化

①從背面於眼睛部分的U字型凹摺路徑上摺出山線。

②在要安裝眼睛的部分凹摺出弧形谷線。結束後翻面。

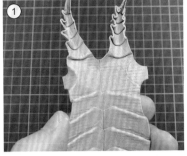
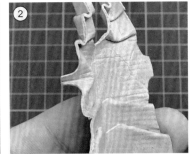

③從正面進行加工。
在一路從觸腕通過眼睛上方，接著連到甲殼尖角的稜線上摺出山線。

④捏挺中央像棘刺的部分，使其產生弧度。（如管狀）

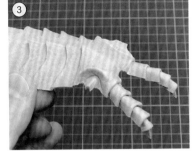
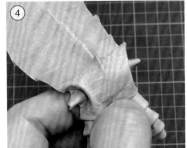

⑤於觸腕根部添上谷線，強調立體感。

⑥修飾頭部整體形狀後，頭就完成了。

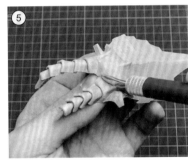
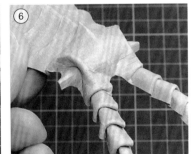

6 背部立體化

①捏挺背部中央各節猶如棘刺的部位。
②一直捏到尾端。

③④在棘刺的根部添入谷線。

⑤一路添上連續的谷線直到尾端。
另一邊也要摺出谷線。

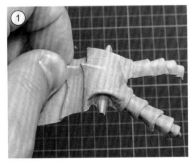
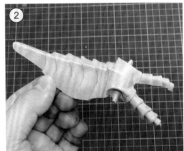

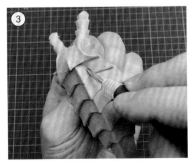
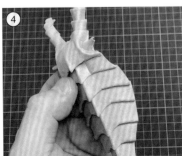
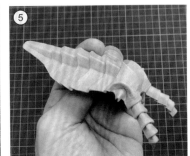

⑥於頭部正後方的邊緣兩側摺出山線。這時應把造型刮刀底在背面後捏起，確實凹出形狀。

⑦這樣的山線要一路連到尾部，營造出出身體的稜線。

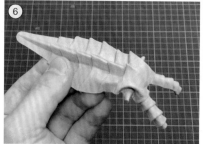
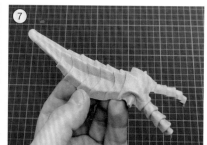

⑧可以看出形狀大致朝上，但因段摺的關係，邊緣形狀變得很奇怪。

⑨這裡我們要配合身體形狀做裁切。由於瓦楞紙具有厚度，我們很難完全按照凹摺路徑來摺。
也因為這個厚度，有時就算只是稍微偏移也會變成大大的錯位，狀況實在難以全都預料。
這也是為什麼會出現這種紙型沒有考慮到的部分，在凹摺後還須裁切。

⑩剪好漂亮的形狀。

⑪裁完另一邊後，背部形狀就完成了。
到這個步驟時，整體已變得很立體。

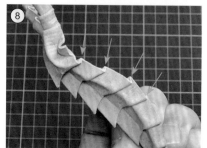
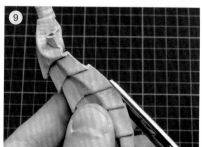

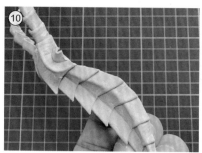
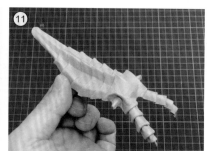

7　腹部立體化

和背部一樣，我們要利用反覆段摺來塑形。

①請如圖（頭朝上）這樣拿好。

②在雙凹摺路徑上方那條摺出谷線。

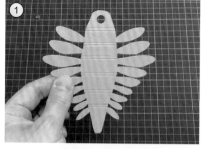
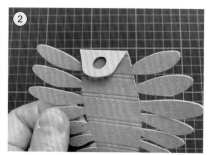

③下方那條線則摺出山線。
反覆這個動作直到摺完所有節數。

④摺好最後一節後，腹部的段摺就完成了。

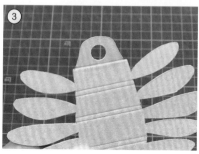
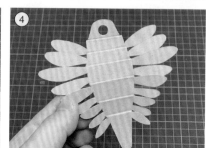

⑤將背面轉正,按圖片的方向拿好後,摺出中央從頭到尾的山線。這時請先劃上凹摺路徑,接著再抵上造型刮刀就能確實凹摺。

⑥最上方有開孔的那節不要完全對摺,只需摺出彎曲即可。

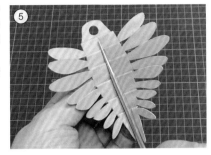

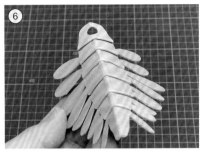

⑦除了第一節外,其他都完全對摺。

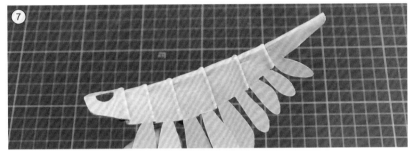

8 鰭的立體化

把每根鰭摺出立體感。如果維持扁平狀,就只有鰭是平面,無法與整體的立體感取得平衡。

①②使用造型刮刀,將朝頭那一側的稜線邊緣凹捲。

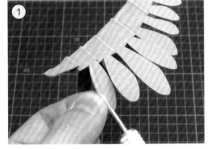

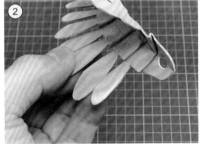

③添上凹陷直至鰭尾的曲面。

④用相同的方式把所有的鰭都立體化。全部摺完後會長這樣。

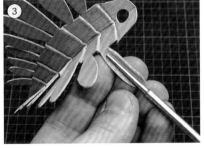

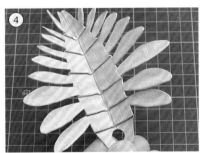

⑤把全部的鰭往腹部方向翻摺。

⑥翻面後長這樣。這時的腹部呈現一種莫名其妙的形狀,但接下來與背部合體後,就能看出它的形狀完成得非常好。

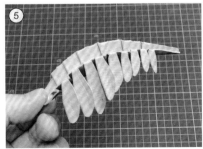

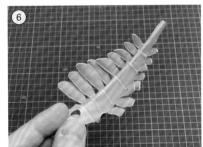

9　尾鰭立體化

①6片尾鰭也按照上一步驟立體化。

②③尾尖貼上較小的尾鰭，接著愈往頭部愈大，黏貼時要稍微交疊。

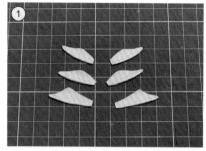
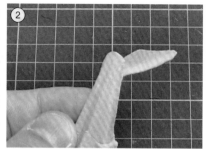

④另一邊也以相同的方式貼好後，尾鰭就貼完了。

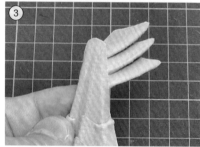
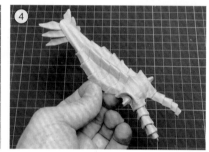

10　黏貼觸腕的棘刺

①於棘刺構件的上方上膠。

②把棘刺黏到觸腕上，關閉敞開的地方，並修飾形狀。

③另一邊也以相同的方式製作。

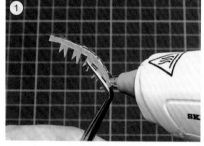
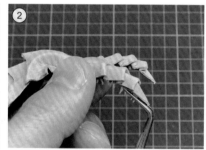

11　製作、黏貼眼睛

①眼睛要安裝在背部構件的左右兩側。

②用鑷子尖端夾住眼睛構件較細的一方，接著將其捲繞到鑷子上。

③最後的地方用熱熔膠黏起來。

④眼睛的內側會產生凹槽，請在該處上膠後，迅速地把它黏到背部構件的眼睛安裝部上。

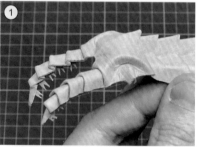
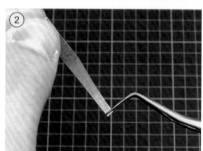

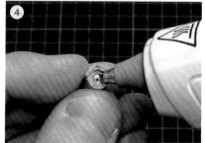

⑤於背部構件的眼睛安裝部，裝上步驟④已上膠的眼睛。

⑥另一邊也一樣。

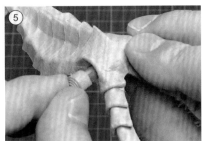

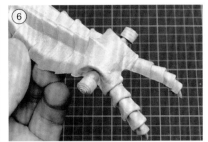

12 貼上嘴巴

①於腹部構件的嘴部周圍上膠。

②用鑷子夾起嘴巴構件，讓放射狀切口從背面對準孔洞的正中央，黏貼時應謹慎地對好位置。

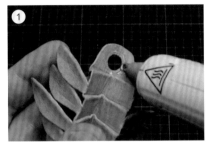

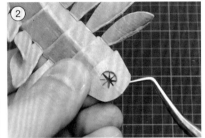

13 組裝完成！

這是最困難的步驟。

①請分別調整背部與腹部構件的形狀，使兩者能互相配合。
這時要讓背部構件蓋在腹部構件上。請反覆地嘗試覆蓋，一邊調整形狀，一邊想像上膠的狀態。

②在腹部構件背面的嘴部周圍上膠。

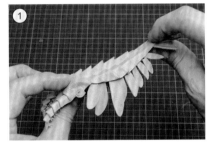

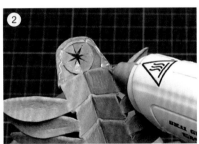

③配合背部構件，緊緊地黏牢。這時會呈現只有頭部相黏的狀態。

④在腹部構件的邊緣上膠。

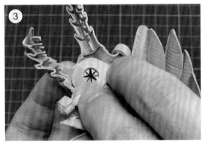

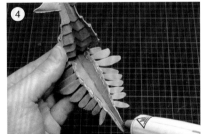

⑤把背部與腹部相黏。留意不要從兩側把作品壓壞的同時，把身體從頭到尾壓緊黏牢。

⑥最後修飾身體形狀，把下垂的鰭沿著背部邊緣往上凹，整理好鰭的形狀後……

奇蝦就完成了！

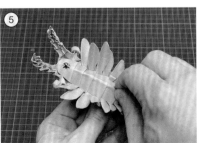

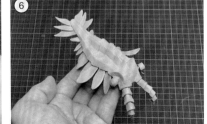

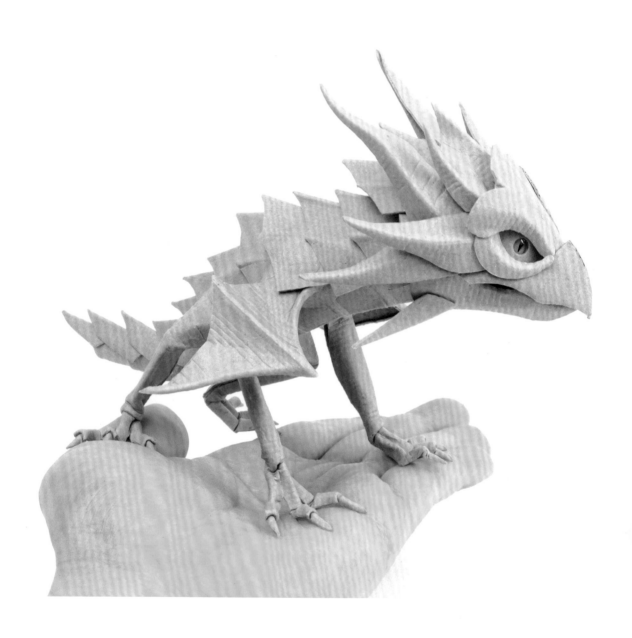

用瓦楞紙製作飛龍！
「瓦楞紙塑形　超高級篇　召喚手心飛龍」

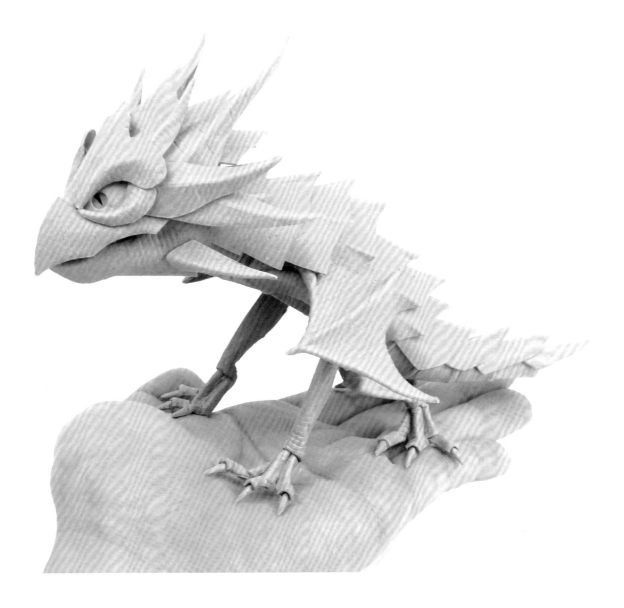

古書中流傳著與人自由翱翔於天際的飛龍，這隻是去年春天孵化的個體，如今終於長出了翅膀。據說牠們會以飼育者的魔力為糧，長到成體要花費100年，而後牠便會與其主一同治國。這副小小的身軀裡，凝縮了我所有瓦楞紙塑形的基本功。而且其實愈小反而愈難製作。

在本書的最後，希望各位都能成功召喚飛龍，迎接您使魔的到來。

瓦楞紙塑形 超高級篇 召喚手心飛龍

範例 使用G楞

推薦瓦楞紙規格	G楞、B5大小三片、紙型使用「飛龍」
準備工具	美工刀或剪刀、切割墊、折刀器、熱熔膠、造型刮刀、噴霧器、吹風機

製作飛龍需要運用到各位至今所學到的所有技巧。由於難度極高，就算照著流程製作，是否能完成還要看製作者的功力。

這件作品的構件很多，如果以一般方式說明會太過冗長，所以我是以各位已製作過目前為止的所有作品為前提，省略了詳細解說。雖然切割、凹摺、揉塑都很不容易，但這件作品最困難的地方在於「組裝會影響到形狀與姿勢」。將零碎的構件組裝成立體是十分困難的作業，很可能無法一次就挑戰成功。請各位把「召喚飛龍」設定成製作的終極目標，一點一滴地慢慢進行。

此外，由於構件數量眾多，切割、凹摺下來手臂可能會感到疲憊，因此在製作時，找時間休息也很重要！

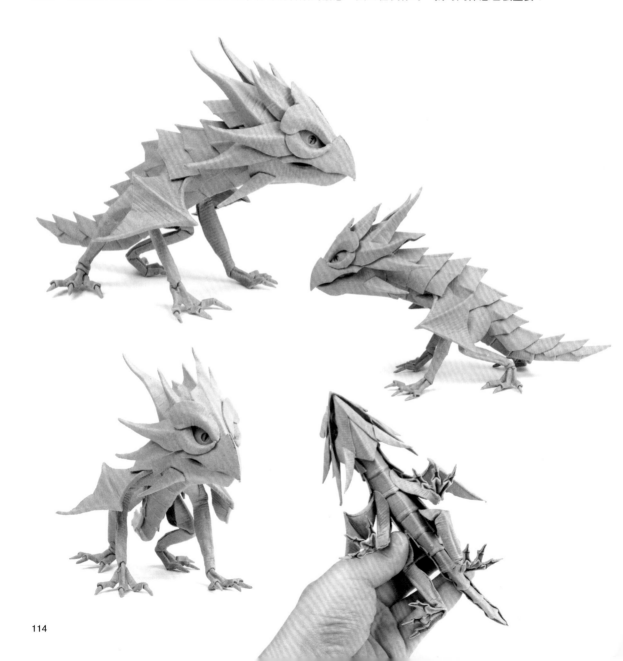

1 仔細想像成品的形狀

飛龍與至今只有身體或只有頭部的作品不同，全身上下每個構件都要分別塑形，接著再進行組裝。因此單看裁出的構件時，會很難想像完成後的模樣。在此我想請各位仔細地觀察這兩頁的圖片，從各個方向去理解形狀。

本書中並沒有附上黏貼位置或角度的指南。

尤其是手腳等部位，在黏貼前請先將這些構件與身體對照，仔細斟酌位置與角度後再黏貼。

而本次的製作範例不是難以自行站立的後腳站姿，而是採四足著地的姿勢。

已熟悉製作方式的人，可試著改變黏貼方式，或在其中鑲入鐵絲等，讓飛龍擺出您自創姿態。

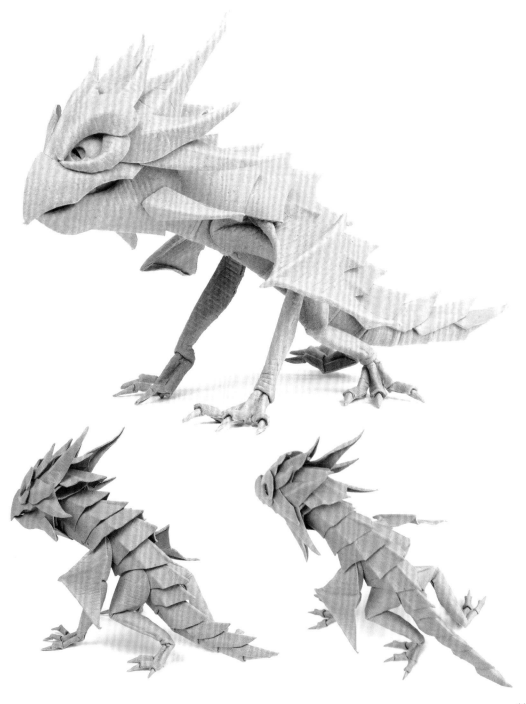

2 製作飛龍的頭

頭部是最重要的部分。雖然只要組得起來就能做得很像飛龍，不過想在第一次挑戰就做出有張力的表面或表情，真的是難如登天。希望各位能勤加練習，以掌握塑造構件曲面、組裝以及組裝後該如何調整的訣竅。

這件作品的紙型沒有標明上膠處，也沒有黏貼指引，且紙型的凹摺線也只是參考。製作時不只按著摺，還必須要配合成品的形狀進行調整，例如賦予凹摺輕重，或在中途放輕力道等。而在黏貼時也必須要反覆觀察成品的照片，一邊拿著構件比對，一邊思考黏貼的位置、角度、犄角長度是否適當等，然後再謹慎地黏貼。此外，為了不讓黏貼面裸露在外，黏貼的難度也變得非常高。如果是用熱熔膠不小心黏歪，可以用熱風槍等對部分位置重新加熱，替已黏住的構件調整位置。

①把構件4摺成立體狀。為了讓兩端在黏貼時能完全貼合，我們要裁切箭頭所指的邊緣面。

②請用剪刀以45°角裁切邊緣面。這樣在黏合時，就不會看到瓦楞紙的斷面。

 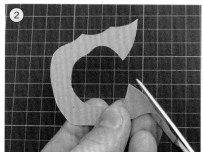

③凹摺U字型後方的中央處，這時請擰動兩端並仔細凹摺，使兩端的正面對齊。

④捏挺邊緣，讓構件變得立體。

⑤將邊緣面上膠黏合。
因為之後還要黏其他構件，這裡的熱熔膠要注意不要塗太多。（照片是構件背面，熱熔膠的量頂多就這麼多）

⑥把構件5從中間對摺。
接著捏起旁邊2處，使尖端如棘刺般豎立，營造甲殼感。
而接下來的其他甲殼都要配合這2處豎起進行凹摺。

⑦替構件5上膠後，黏到構件4上。

⑧上顎的基礎形狀完成。有時我會直接製作一個完整的基礎形狀，但我也經常會在簡單的基礎上黏貼構件來建構立體形狀。像這次的銳角設計用這樣的方式會比較快，形狀也較容易掌控。不過，這種方式也較常會遇到需插入構件間隙來黏貼的情況，而這時就得把熱熔膠的量控制在不會溢出又能黏牢的程度，且在熱熔膠變硬前，從決定位置到黏貼的過程中會很需要速度。

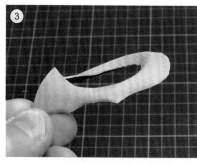 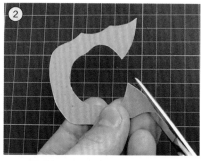

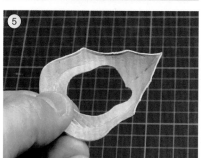 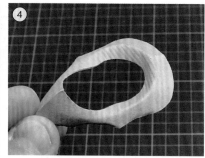

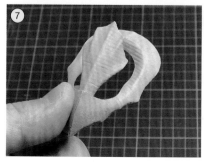 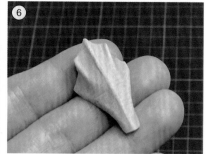

接下來，我們要來黏貼構成頭部的上下眼瞼、眼睛以及棘刺等左右對稱的構件。
以下我只會說明單邊作法，另一邊也請用相同的方式製作。
想做到左右完全對稱實屬困難。我都是大概有對到就OK，並以營造表情為優先。
各位應好好練習，熟悉如何在熱熔膠變硬前的短時間內，馬上決定好黏貼位置。

⑨凹摺7號的下眼瞼構件。
纖細的尖端要捏緊，後面又大又圓的
部分則要營造曲面。

⑩於背面塗上熱熔膠後，如圖所示，
將構件黏貼在構件4的上緣。

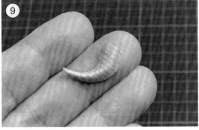
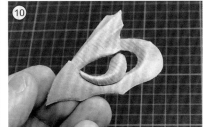

⑪凹摺6號的上眼瞼構件。
與下眼瞼一樣，尖端要捏緊，後方要
凹成曲面。

⑫黏貼上眼瞼時，尖端要在下眼瞼的
下方，並沿著構件5的下緣黏貼。

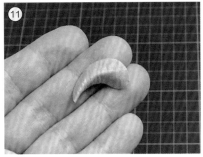
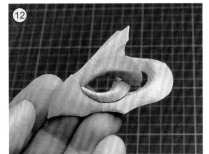

⑬在構件6的背面上一些膠後，黏到
構件7上。如此眼部周圍就完成立體
塑形。

⑭彎摺8號眼睛構件

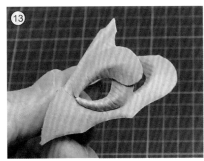
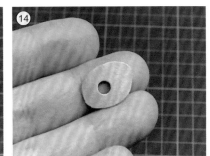

⑮把構件9黏在8的背面。黏貼時請
調整位置，讓瞳孔豎立。

⑯用鑷子夾住組好的眼睛的下方，然
後在上方上膠。

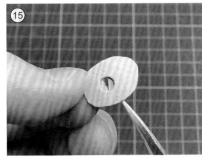
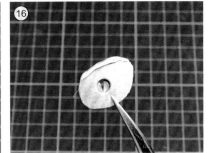

⑰從臉部的內側黏上眼睛。
請在熱熔膠變硬之前盡速對好位置，
並用手指確實壓牢。

⑱可以看出已經開始有點龍的樣子。
而到這裡的製作重點是，像這樣把構
件們相互黏貼，就能利用紙的力量
（尤其是張力）來形成曲面。

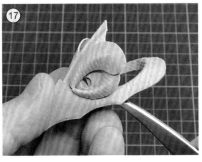
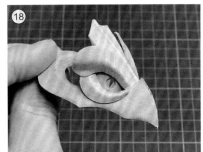

接著要黏貼從頭頂到頸部的甲殼。

⑲左起分別為構件10、11、12，請都從中間對摺，並捏尖旁邊2處。

⑳在構件10的尖端上膠，看著頭的裡面，對準剛才黏好的構件5的背側黏貼。

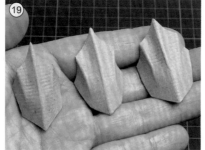
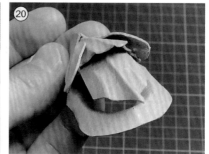

㉑以同樣的方式，依序把11對準10、12對準11進行黏貼。這裡是手較難進入的地方，應先用鑷子對好位置後，再用手指壓牢。

㉒黏貼這些甲殼時要從側面觀察，貼出漂亮曲線弧度。
當角度不佳時，請彎摺調整。
最後把它們黏到構件4上固定。

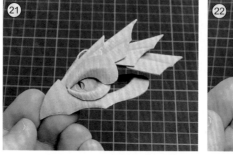
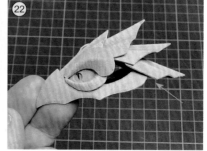

製作下顎。
㉓把構件1的形狀凹捲出如照片般的圓潤感，然後像上顎一樣，裁切尖端稜線的邊緣面。

㉔在尖端的稜線上膠、黏接。

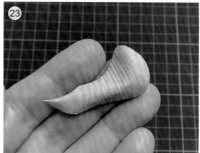
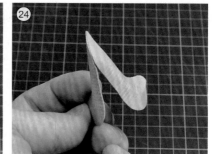

㉕把構件2對摺後，用鑷子夾持，並在圖片所示的位置上膠。

㉖將它黏在剛才做好的1號構件內側。

㉗凹摺構件3，貼在下顎構件上。

㉘修飾下顎整體形狀，讓箭頭處稍微往內凹彎。
該處將成為黏接上顎時的上膠處。

㉙讓上下顎咬合在一起後，直接於下顎的上部（圖㉘的箭頭處）上膠並黏合。

㉚看起來已是張飛龍的臉。若想做成張嘴的模樣，各位可自行讓嘴開到喜歡的位置後黏貼。

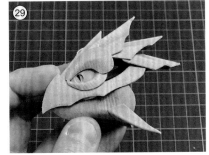
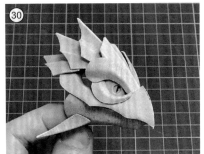

㉛凹摺構件14後，沿著構件11的邊緣將其黏貼於上顎一側。

㉜凹摺構件15，接著配合構件10的邊緣黏在構件14上。而為了讓這片構件成為最長犄角，黏貼時應向後黏得比構件14更出來一些。

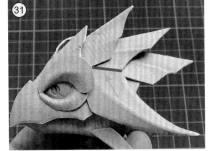
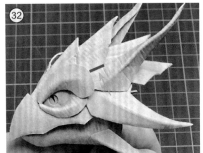

㉝把構件13嵌入下眼瞼下方，然後黏在構件15上。

㉞構件16嵌入構件5、6的下方後，黏在橫跨構件10與15的位置上。

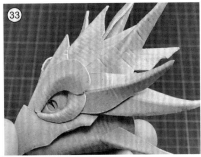
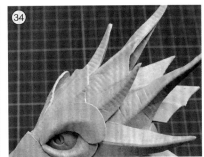

㉟黏完後請慎重地調整形狀，檢查有沒有地方脫落。

頭部完成！

組合多個構件，飛龍的頭部造型就大功告成了！

由於製作是採中空設計，改變大小還能做成頭飾。

範例雖然把下顎黏死，但各位也可改用雙腳釘等來固定下顎的根部，如此便能製作出嘴部可動的作品。

當然，各位也可以學封面的飛龍，在口中增加造型。

雖然也是可以先做出裡面的內芯或骨頭後再塑形，但若採中空製作，就能有上述這些好處。

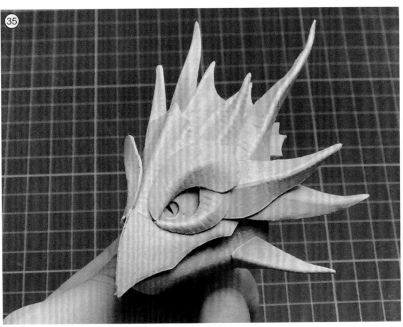

3 製作身體

關於身體部位，以下我將會介紹兼顧速度與品質，同時又方便改造姿勢的製作方式。腹部是採段摺；背部則和頭部一樣，是把甲殼一節節貼上。此外，由於段摺的方式和奇蝦相同，我將省略詳細說明。

腹部是由單片瓦楞紙構成，而這使得它在段摺方向上，有一定程度能自由彎摺。雖然以下製作是固定在基本姿勢，但等各位熟悉做法後，就可嘗試其他變化。

而為了讓背部甲殼每一節形狀都如棘刺般尖銳，我們要逐片凹摺後再進行黏貼。

也因此，各位可自由地變化每片的大小與形狀。

一旦能透過變化構件比例，來塑造剛強、粗獷、柔暢等各式各樣的外觀時，我想飛龍以外的作品各位也能夠駕輕就熟了。

①把構件17段摺。這時請先添上凹摺路徑後再進行凹摺。而面對間隔狹窄的連續段摺時，各位一定要用指尖用力地確實凹摺。

②段摺結束後，請從中央以縱向對摺。然而這一摺與楞條垂直，因此很容易斷裂。我建議應先用造型刮刀劃出凹摺路徑，並稍微弄濕後再作業。

③從側邊觀察並調整形狀。此時請一邊延展段摺處，一邊把形狀調整成和緩的S型。

形狀調整好後，段摺線條會變得平緩，展現出腹部的柔軟質感。

④凹摺邊緣，在營造圓潤感的同時，輕輕地固定好S型的形狀。

接下來我們要來黏貼背部的甲殼。逐片交疊貼上守護背部的重要甲殼，提升飛龍的防禦力。為方便交疊黏貼，應從尾部尖端開始作業。請從構件29一片片貼到構件18，總共會有12片的構件。

⑤凹摺構件29，並先從尾端開始貼。

⑥到構件27的貼法都一樣。貼上背部甲殼後，身體就會定型，因此請邊貼邊調整好形狀。

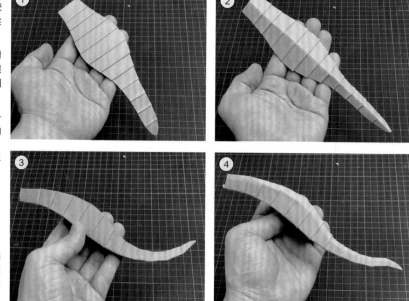

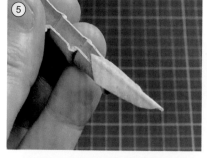

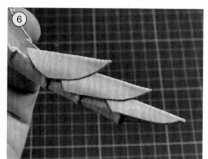

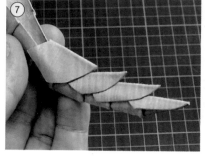

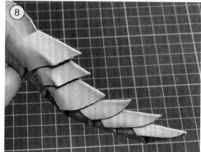

⑦從構件26就要開始沿著身體，凹摺出適當的形狀。

⑧而從構件25則要開始捏出銳角。當貼完編號18的所有構件時，若銳角們有連貫感，就能完成帥氣的成品。這裡24與25的黏貼方式相同。

⑨構件23到凹摺為止都與上個步驟一樣，但24和23之間隨後要黏後腿，所以外側不可以黏死，只需黏住箭頭處即可。

⑩用刮刀像這樣預先做出稍後要用來嵌入後腿的間隙。

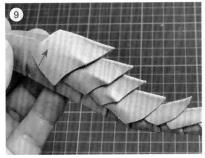
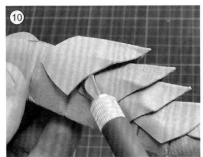

⑪構件22按一般的方式凹摺黏貼後，21則和23一樣不要黏外側。

⑫這裡也要預先做好間隙，等等要用來黏接前腳。

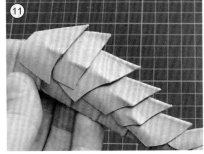
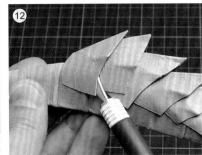

⑬最後請一口氣從20貼到18。

⑭背側看起來會長這樣。

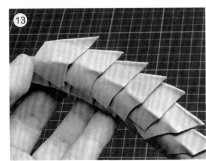
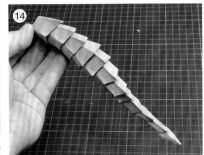

⑮調整形狀後，身體就完成了。腹部利用段摺法保留了柔軟質感，而保護身體的背部則營造出了堅硬的模樣。

這次的飛龍是一歲左右的幼體，因此身形設計上與蜥蜴一樣纖細。

只要改變體長、胖瘦、凹摺間距與甲殼形狀，就能打造風格迥異的成品。

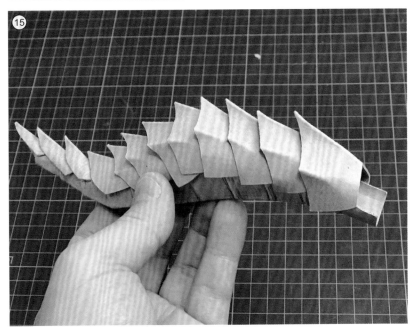

4 製作後腿

※如果只用黏貼的方式組裝，姿勢調整或安裝方式都有可能會導致成品強度不足，擔心的人可以在以下的步驟⑮加裝鐵絲。

①從縱向賦予整片構件31一點弧度。

②從指尖段摺，還原出指頭的形狀。這步先段摺爪尖的部分。

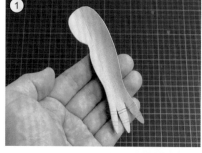
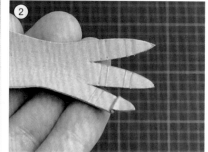

③下個段摺的山線與谷線要與爪尖相反，如此便能讓第一指節隆起。

④3根指頭都以同樣的方式製作。翻過來會長這樣，可以看到指關節已經形成。

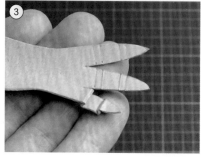
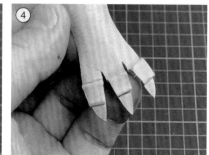

⑤替指頭增添圓潤感。此時的重點是從指頭到爪子的圓潤感要有連貫性。

⑥用造型刮刀在手指的分岔部分添上谷線。

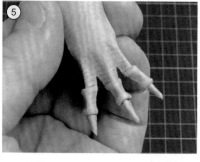
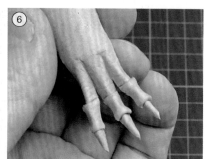

⑦修飾指頭形狀。增加弧度能產生與段摺方向相反的彎曲，這樣更容易維持住指頭凹摺後的形狀。

⑧設置調整最後會進行，因此這裡做到這種程度就OK了。而如果想做出更多關節，可依據指節數量來加長指頭，並增加段的摺數。

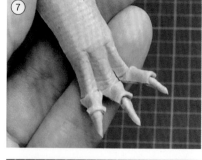
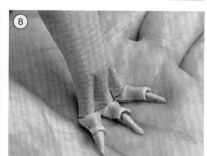

⑨製作膝蓋。稍微弄濕構件的內縮處後，利用鑷子夾捏。請保持擰著的動作，製造關節凹摺的起始處。

⑩對角處也同樣先擰出起始處。

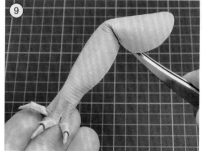
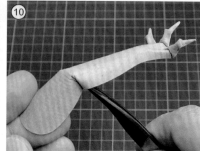

⑪於膝蓋附近用右手抓住大腿、左手抓住小腿後，彎摺剛才撐出的起始處，產生凹陷後，膝關節就完成了。

⑫從正面看也有膝蓋的形狀。如果有採用濕摺法，請在這時徹底吹乾。

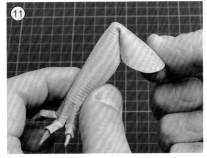
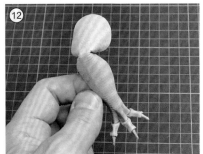

在腳踝處彎成與膝蓋相反方向，設置時的調整會更容易，因此這裡以段摺來還原腳踝。

⑬將剛才摺好的腳趾筆直地向上凹，於腳踝添上段摺。

⑭添入段摺後會長這樣。如此腳踝便完成，可任意調整角度。

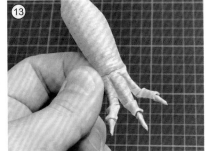
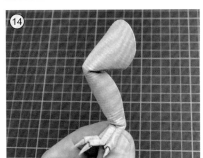

⑮替整隻腿增添弧度，加以立體化。包含膝蓋、腳踝的凹摺在內，請將整隻腿塑造成筒狀。

⑯用膝蓋到腳踝的部分包捲住造型刮刀後，用力地營造圓潤感。

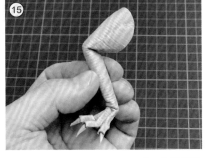
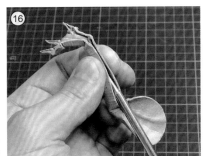

⑰添加大腿的肌肉紋理。

⑱加上小腿的肌肉紋理。

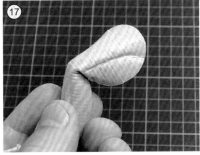
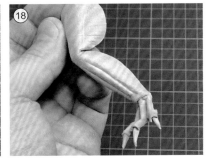

⑲在膝蓋到腳踝的背面上膠，然後黏成圓筒狀。

⑳後腿完成。
另一隻腳也請以相同的方法製作。
這是飛龍中最難製作的構件。
請多次嘗試，以便掌握訣竅。

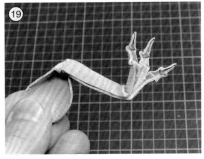
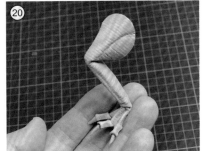

5 　製作前腿

①用跟後腿一樣的方式凹摺構件
30，因為流程與後腿相同，這裡就
省略解說。

②兩隻都做好後，前腿就完成了。只
要在製作後腿時掌握到訣竅，就能迅
速完成前腿。

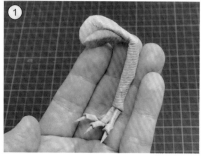
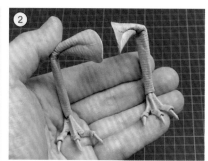

很抱歉省略了流程說明，但過程真的相似到足以省略的地步。

基本摺法能應付各式各樣的構件。前腿比後腿更長更纖細。即使結構相同，只要改變比例，就能變化出各種形狀。

此外，指頭數量、位置、關節數與成品收尾等，這次都是用一張瓦楞紙簡單製作，黏接處並沒有完全填滿，因此各位可增加構件，讓造型
更加扎實。

6 　製作翅膀

翅膀的設定是出生後才長出，而後隨
著成長逐漸發育茁壯，因此這裡塑造
的是剛成形不久的小翅膀。

①於構件32的背面添加凹摺路徑。

②整體弄濕後，從背面摺出谷線。

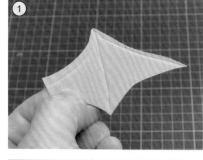
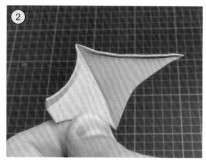

③從表面把摺出谷線的凹摺路徑捏挺
一些。

④在凹摺的路徑與路徑之間塑造出平
緩的圓弧後，翅膀就完成了。

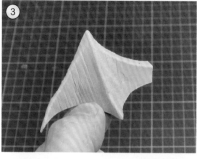
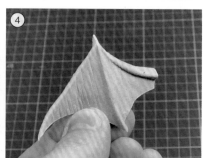

⑤於前腿的根部黏上翅膀。

⑥捏著黏貼處修整形狀後，前腿和翅
膀就完成組裝。

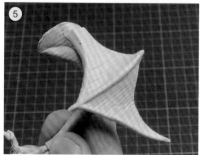
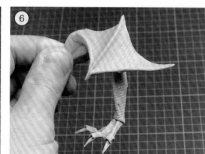

7 組裝

把前腿接到身體上。

①把前腿插入構件21與22的間隙進行連接。

這裡是黏接難度較高的部分，作業時需留意膠不要溢出。

②另一邊也以相同的方式連接，如此前腿就接好了。

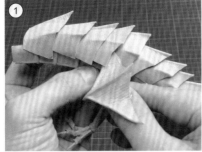 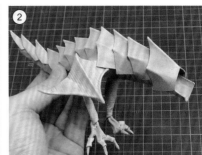

把後腿接到身體上。

③在後腿根部的內側上膠後，插入構件23、24的間隙進行連接。

這裡也是黏接難度較高的地方，作業時也要留意膠不要溢出。

④另一邊也以相同的方式連接，接上後腿之後，身體就組裝完成。

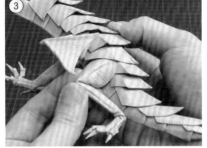 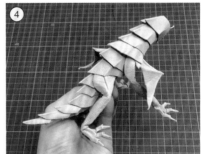

⑤連接頭部。

在身體的頸部大量上膠後，插上頭部來黏接。

這時請把頭一直推到不能再推入的位置為止。

⑥調整頭部角度。請從上下、左右與正面等各個角度觀察，並以順時針或逆時針方向調整。

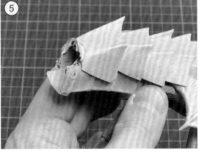 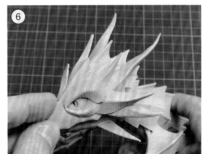

⑦修飾整體形狀後，飛龍就完成了！漫長製作過程辛苦各位了！

話說製作封面飛龍的思考模式也一樣，只是我在作業時，於各結構上多添細節，並把原本能用單個構件完成的部位拆成多個構件進行組合，而且我還有增加裝飾用的構件，但基礎結構仍是遵循本作品的製作方式。

此外，我認為這件作品的製作技巧能運用到飛龍以外的主題上，所以希望各位能把這些訣竅掌握得爐火純青！

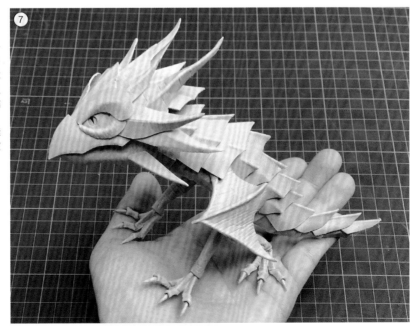

生物塑形的應用編

透過飛龍的製作，我介紹了頭部、身體、手腳與翅膀等生物結構的製作方法。

然而關於生物設計，解說更加詳盡的書籍可說是不勝枚舉。

因此在這裡我想跟各位聊聊在用瓦楞紙創作時的思考模式，以及如何應用各構件的作法與設計變化出另一種形狀。

① 頭部應用技巧

想要張口，

還是閉口。

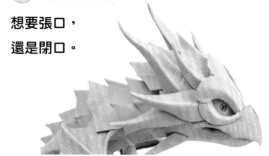 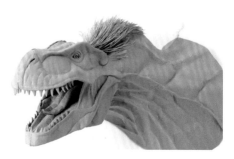

製作作品時，我最開始是先思考設定，再來才是設計。而決定好設計後，我會從頭開始著手。

俗話說「臉部決定一切！」作品的設定必須要用表情來呈現。

閉口＝臉部精緻度下降，表情乖巧，觀者的注意力會移往全身姿勢等其他地方。

張口＝臉部精緻度上升，口中會產生陰影，可看見裡面的牙齒與舌頭，能營造魄力。（因為嘴會在捕食或吠叫的時候張開）

由此可見在開始製作前，決定張口還是閉口的表情至關重要。

譬如若選擇做張口，那麼不僅表情，精細製作（牙齒、舌頭與口腔內肌肉等）下所產生的作業量、製作難度也會隨之增加，且製作順序也會跟著改變。

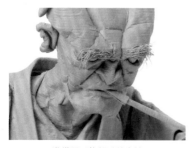

準備開口抱怨時的表情

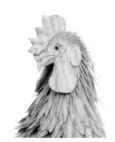

喙部緊閉帶來的凜然感

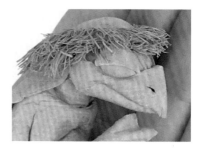

柔和、沉穩

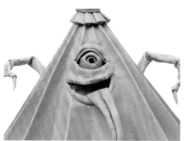

詭異、幽默

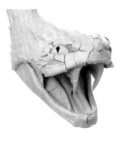

威嚇

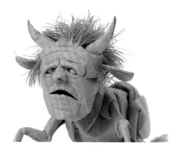

痛苦、哀切

眼睛的呈現

營造表情時，「眼睛」的呈現很重要。這件作品擷取的是哪一幕景象？是緊盯獵物、生氣、表情祥和亦或是正在沉睡，眼睛能有的表現可說是千變萬化。

此外，我還會特別留意眼睛的「視線」。若眼睛是睜著的，我便會思考那雙眼睛正在看什麼，或正看向哪個方向。利用身體、頭部以及視線的方向，就能演譯出表情與動感。而想要塑造視線，就必須要有瞳仁。

我的作品沒有上色，因此我都是用陰影來表現瞳仁。

把好幾片瓦楞紙層疊組合，就能做出令人印象深刻的眼睛。

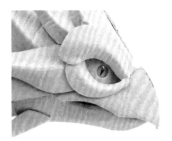

簡易型
本書有解說過，這類型是先將一張紙開個圓洞，接著從後面貼上已裁出瞳孔形狀的構件。此方法不但輕鬆效果好，非常推薦。

眼球型
凹摺出半球狀後，做成和開孔構件相異的尺寸以營造雙眼皮，最後再貼上虹膜。此方法雖然能加強眼睛的印象，但製作難度較高。

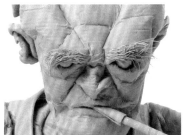

無虹膜型
刻意不用眼睛帶出表情，用以展現冷酷或無表情的臉部。這件作品是把摺成半球狀的構件塞入眼眶而成。

展現世界觀、種族、生態的構件

還有一個重要手法是，把能夠表現創作生物的棲息地、種族或生態的構件放到臉部，並配合表情一起呈顯。

例如本書曾介紹過的飛龍做法，若我們在臉上添加魚鰭，就會更接近水棲品種。

甲殼代表防禦力、大耳朵顯示聽力好、向前的犄角能看出具有攻擊或防禦的作用、牙齒或獠牙多的是肉食性動物、鬃毛是爭搶地盤必備的生理構造、體毛能保暖等等。

在還原設定或設計時，各位可觀察實際存在的動物，把一些特徵帶入設計中。

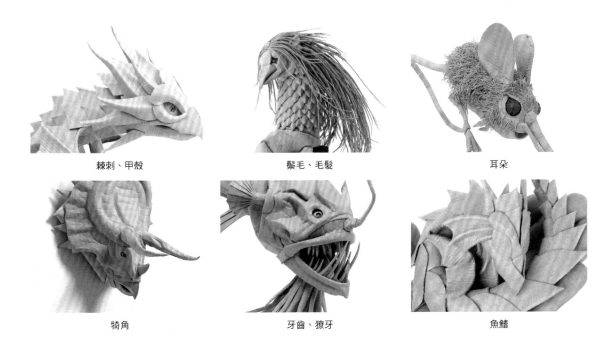

棘刺、甲殼　　　　　　　鬃毛、毛髮　　　　　　　耳朵

犄角　　　　　　　　牙齒、獠牙　　　　　　　魚鰭

② 手腳應用技巧

依據生物的生態、棲息地，手腳的功能也不盡相同。比如用來維持姿勢、移動或捕食等。

而連接身體的方式、指頭數量、爪子大小、有無鱗片或甲殼等特徵，每種生物也各有不同。豐富的變化不計其數，因此以下我就介紹我創作時的幾種代表的型態，以及如何利用切割、凹摺加以變化。

此外，這裡介紹的是盡量減少構件的基本型態，然而在運用多個構件來增加部位的精緻度時，也能以這些方法作為基礎。

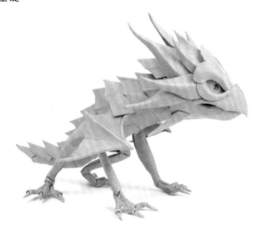 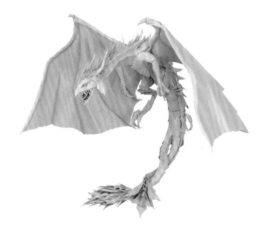

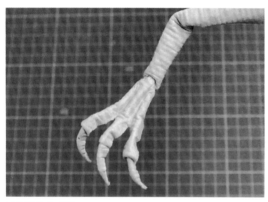

飛龍型（爪、鱗）
像飛龍般靈巧地運用指頭進行攻擊、補食的肉食型腳爪。

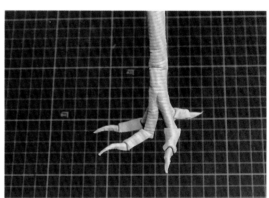

鳥型（爪、鱗）
整體偏細、帶有銳利鉤爪，且後面還多一指的類型（後面那指是用另一個構件製作）。瓦楞紙的紋路很適合用來呈現鳥腳。

鰭型（鰭、蹼）
還原出為了在水中移動的鰭與蹼。

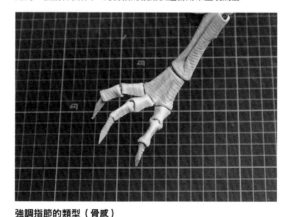

強調指節的類型（骨感）
從兩側添加段摺，在關節處做出節以產生陰影，帶出猶如骨骼般的感覺。

裁出相同形狀，但利用不同摺法變化出不同造型

雖然裁切方式一樣，但利用凹摺就能呈現不同風貌。

左側的鉤爪短，指頭、手腕、手肘都有段摺，能給人粗獷、短小的印象。

右側的鉤爪長，指頭帶有皮膚感，為了營造修長的模樣，關節處僅稍微彎摺。由於段摺少，指頭、手腕都偏長。

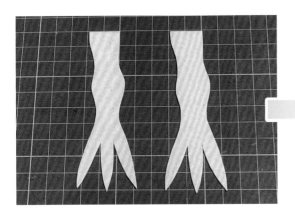

摺法一樣，但利用不同裁切方式變化造型

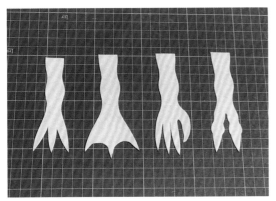

裁出的狀態
裁出指頭數、形狀各異的構件後，用類似於剛才纖長版爪子的摺法進行製作。

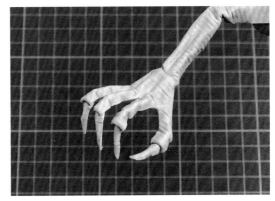

添加拇指
裁出拇指，塑造成能抓握物體的指形。這種型態不只飛龍，還能用於惡魔等作品。

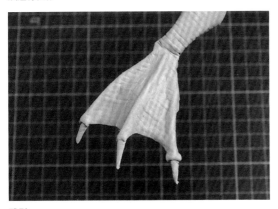

蹼型
不裁掉手指間的部分，並將其摺成蹼狀。此類型可以應用於水生幻獸。

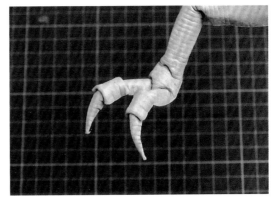

雙指型
製作兩根手指，指節也做成結實的模樣。此類型能用於暴龍等兩指生物上。

③ 身體應用技巧

瓦楞紙能還原出的身體外觀可大分為甲殼型、魚鱗型、皮膚型等多種類型。
而難度由低而高分別為甲殼型、皮膚型、魚鱗型、絨毛型，步驟愈繁瑣，難度就愈高。

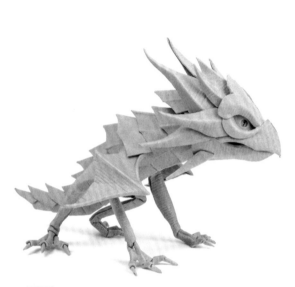

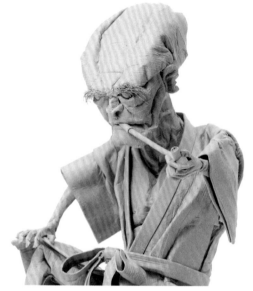

甲殼型
此類型是組裝每節分開製作的甲殼來塑造形狀。
不但形狀容易掌控，製作速度也很快。

皮膚型
以較少的構件將瓦楞紙揉捏塑型。塑形的難易度極高，但因接縫
少，能打造瓦楞紙才能呈現出的皮膚感。

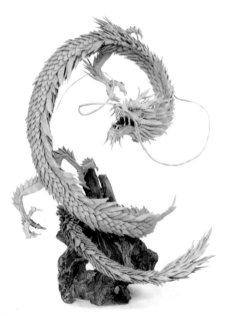

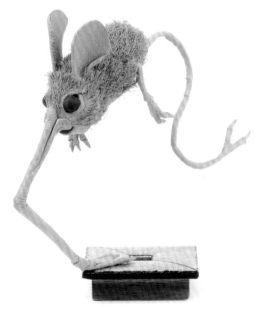

魚鱗型
此類型是把從甲殼細化後的鱗片一片片地黏貼塑形。製作的重點
是鱗片必須要排列整齊，過程相當費工。
另外，由於這類型是在基礎形狀上黏貼鱗片，各位要留意貼完
後，作品尺寸會變大。

絨毛型
先用剪刀裁切剝離瓦楞紙來製作毛髮，接著再用植毛般的動作進
行黏貼。毛髮的陰影能加深作品的顏色。而黏貼方式有兩種，一
是剪出等間距的毛束；二是剪出一根根尖端纖細的毛後逐根黏
貼。總之，這是很需要耐心的呈現方式。

如何製作、黏貼鱗片

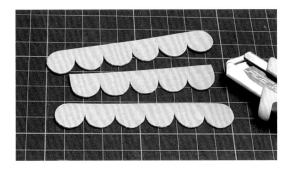

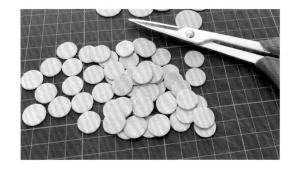

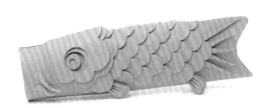

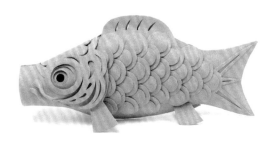

簡易型
製作成排的鱗片黏貼。
這個方法很有效率，但需留意一些缺點，例如單片很難凹摺、無法進行微調，以及出曲面的仿效度不佳等。

逐片黏貼型
如果採逐片切割、黏貼，不僅鱗片形狀的自由度高，也較容易模仿出曲面。製作時可交疊黏貼或調整位置，還可在中途縮減鱗片大小。不過也因變動性大，較難貼得筆直又整齊。

如何製作、黏貼毛髮

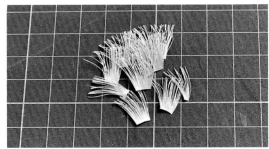

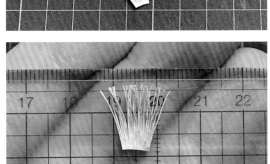

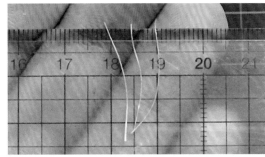

紙片型（鼻形獸、櫻花的苔癬部分）
製作數釐米的毛束來黏貼。
先用剪刀剪出間距0.2mm的細毛，接著以紙片為單位來調整方向與位置，並採交疊黏貼以蓋住基底。這種方式很像在貼鱗片，某種程度上能提升效率，但缺點是無法呈現細緻的毛尖。

逐根裁切黏貼型（天馬的鬃毛、滑瓢的眉毛）
先用剪刀裁出尖端纖細的毛，接著再用鑷子進行植毛。纖細的毛尖能帶出更自然的樣貌，但裁切的難度也隨之升高。而且植毛時不但要確認紙張的正反，還需逐根沾取接著劑，以免發生溢膠。若採用這種方式，等在前方的就是時速1公分的地獄作業。

④ 翅膀應用技巧

「翅膀」是飛龍、幻獸不可或缺的要素。許多生物都有會飛的設定，因此翅膀的呈現方式也是五花八門。
以下我將簡單介紹不同製作方式的重點，各位可多方嘗試翅膀的各種類型、大小與外觀。

翼膜型翅膀和羽毛型翅膀

製作翅膀時，我大多會分成翼膜型翅膀，以及鳥類般的羽毛型翅膀。
翼膜型若以單張瓦楞紙凹摺塑形，就能不產生縫隙，打造精美外觀。
紙張的厚度還能模擬出皮膚與生物的感覺，是能加以活用瓦楞紙優點的表現手法。

羽毛型翅膀我則會根據作品尺寸、細緻程度來改變造型與根數。
不過由於羽毛型的翅膀較薄，一般厚度的瓦楞紙會較難展現羽毛的柔軟感。像是上方天馬的羽毛，就是用剝離瓦楞紙包夾鐵絲後，在以造型刮刀雕琢外形，是屬於「薄雕型」（參照下方圖片）的羽毛。

如果各位能根據作品想呈現的模樣採用不同類型的翅膀，表現幅度就能更寬廣。

如何製作羽毛

將羽毛的作法分為三大類。

簡易型
直接裁切一般厚度的瓦楞紙後凹摺使用的簡易版。

薄雕型
貼合兩片剝離瓦楞紙後，運用造型刮刀於兩面雕琢造型。

薄切型
貼合兩片剝離瓦楞紙後，用剪刀剪出間距0.2mm的毛束。

裁出的形狀相同，但利用不同摺法變化風貌與姿勢

模仿實際生物的模樣，裁出翅膀開展的狀態後，利用凹摺帶出風貌。

下方圖片中，左右兩隻翅膀的摺法基本相同，但我在左邊翅膀骨骼之間的翼膜做了更深的彎摺，也就是把翅膀收摺。由於摺疊的紙張就這麼大，摺疊後的翅膀看起來會比原來還要緊湊許多，然而因為左右翅膀使用的紙張面積相等，成品在比例上會很有真實感，想營造左右姿勢的差異時，這種作法非常方便。

而在熟悉凹摺方法後，就能從相同的形狀中，衍生出各式各樣的表現。

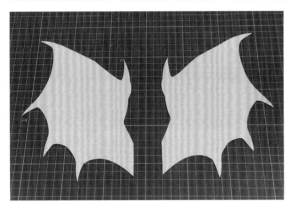
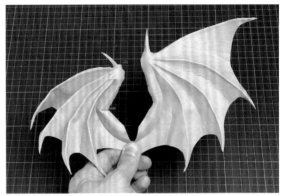

摺法一樣，但利用不同的裁切方式來變化造型

基本摺法一樣，但成品會依據裁出的形狀變化。

骨骼數量、鉤爪、翼膜形狀、有無指頭等，裁出各色形狀後，都能以同樣的摺法加以立體化，因此不僅翅膀，還能應用到其他各個部位。

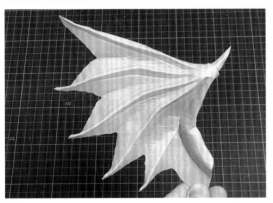
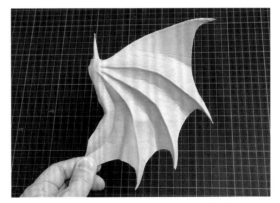

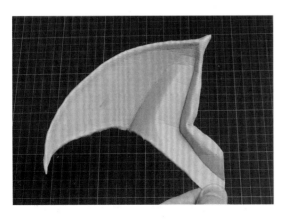
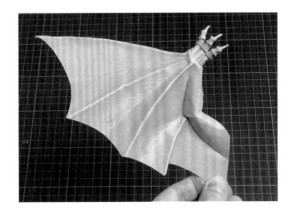

以記錄代替後記

以下我整理了封面作品製作過程的時間線作為本書的後記,好讓各位了解平時我都是如何製作展示用的作品。雖然要公開一邊煩惱一邊製作的過程有點害羞,但在這裡我還是想稍微吐露點細節。
其中我也記錄了我與總編輯的長期抗戰(久等了)。

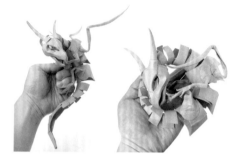

誰都知道的
經典飛龍
居然能做成
手掌大小

3月的某一天,針對封面用新作,我提議製作真蛇版的八岐大蛇,但總編聽後卻臉一沉,表示這雖然看起來會是很厲害的作品,但封面用的圖通常比實物小,乍看之下感覺會看不出圖上是什麼東西,並建議我改做尺寸不要太大的飛龍。而也是在這時,我稍微有了可以認真做一隻手心飛龍的想法。
雖然我有用製作原型與總編討論姿勢,但後來並沒有定論,只決定是要能帶出動感的姿態後,我便著手開始製作。

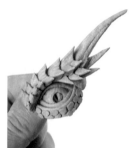

提高精緻度
會是一件看起來
很有耐心的作品,
但卻失去了
瓦楞紙的質感!

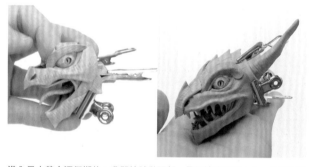

我曾嘗試以黏貼細小鱗片來提升精緻度的方式製作了一個部位,然而總編卻說,因為這是要用於封面的作品,比起提升精緻度,他更希望能保留瓦楞紙的質感。而後接下來的半月,我一邊製作其他作品,一邊陷入了苦思。

進入日本黃金週假期後,我開始試做頭部。最開始我做得太大,由於不符合形象而自行淘汰。但第二次又不小心愈做愈大,導致表情失去魄力,於是也被淘汰。隨著黃金週不斷流逝,我開始焦慮起來,每天都在嘟噥著:「到底是誰說要做手掌大小的啦!」

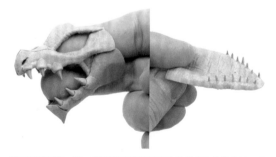

手指
進不去的地方
只好憑直覺來黏!

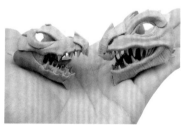

黃金週的最後一刻,我以比想像還要更小的基礎下去製作後,終於做出了我能接受的尺寸。之前的試做我都是在採開嘴的設計下,以一般的方式黏上牙齒,但這樣就會看起來只開了一點。於是我把牙齒分成內、外兩測,在黏貼內側的牙齒時,就好像在種植極小的苗芽。然而,光是下巴就小到只有食指能勉強進入,捏著內排牙齒構件的手指根本進不去,這一度讓我感到很絕望。不過後來我決定僅藉由指尖的感覺,沾上接著劑後,用直覺來黏貼。在這種尺寸下採用開嘴設計真是魔鬼任務,但我卻意外地成功了。

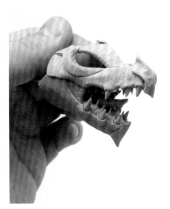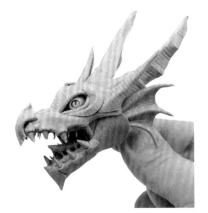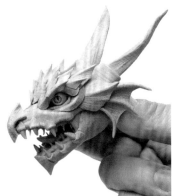

5月中旬時，口內結構我已經黏得很順手，還能營造出魄力。而犄角與鰭的部分若下手過重會變得太大，太過簡單又難以展現魄力，因此我是透過反覆的粗略試做逐漸掌握了平衡。此外，銳利的目光也是飛龍的特徵，不過眼睛的結構也很小，且黏貼空間狹窄，熱熔膠槍很難進入，在組裝眼睛時我也陷入了苦戰。

最終我靠著手與鑷子，總算把眼睛給黏上。而從上圖各位還能看出扭轉的犄角與粗獷的鱗片是這隻飛龍的重點特徵。

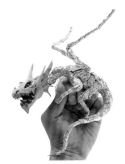

必須要在
縮圖下也能
看清樣貌！

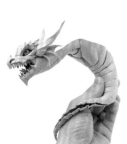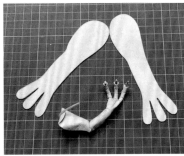

5月下旬，根據「就算變成縮圖也能看出飛龍帥氣模樣」的指示，我利用以鐵絲包裹錫箔紙製成的模型進行模擬，以便找出整體適當的大小、平衡與姿勢。而這時我也曾試著套入封面的設計。肚皮部分我想展現皮膚的柔軟感，因而採單片塑形。此外，我在腹部與腿內都有安裝鐵絲，方便在拍攝時進行微調。

一眼就能看出是瓦楞紙！

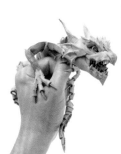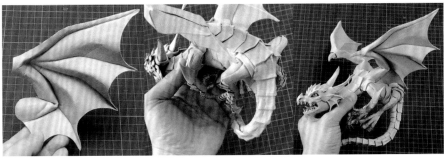

時間來到6月上旬。我開始黏接腿部，並把姿勢調整成抓著我手腕的模樣。翅膀、背部的基底都是分別先用單張瓦楞紙凹出形狀後，再接到本體上。再來是黏貼棘刺與甲殼。這回我不是採用細小鱗片，而是用造型刮刀在大片構件上雕琢出線條，以少量的構件來營造質感與形狀。而為了盡量保留大面積的瓦楞紙表面，我把堅硬的背部甲殼、柔軟的腹部、延展的翅膀以及精緻度高的頭部分開製作，並在調整姿勢後於6/5完工。而後，我又和總編在半夜傳訊討論該如何呈現即將起飛的動作後，這才拍攝交稿！

獅子紙型 1
（從表面描繪）

瓦楞紙的紋路方向

裁去藍色部分開洞

眼睛對位用構件

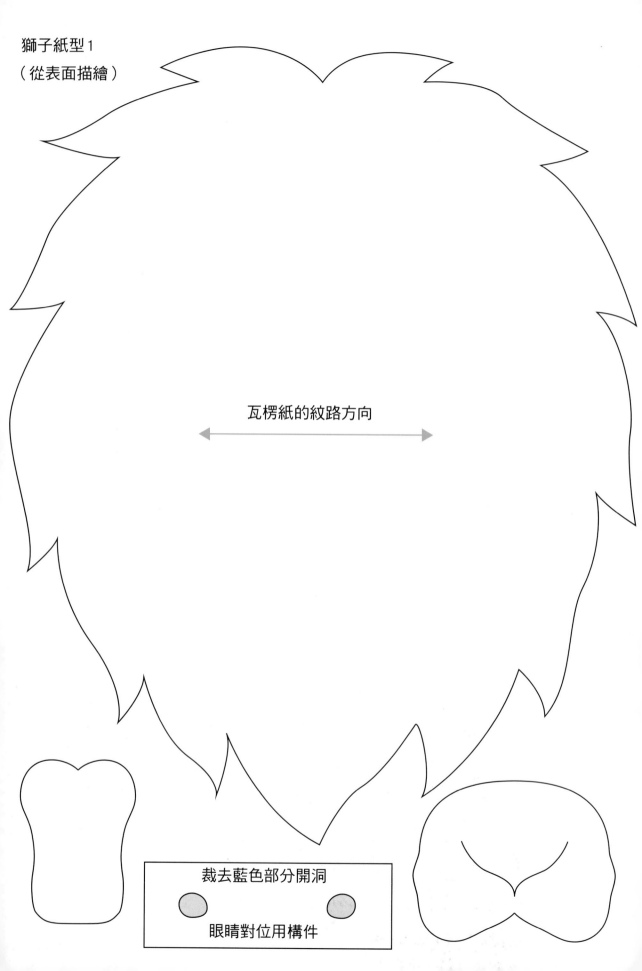

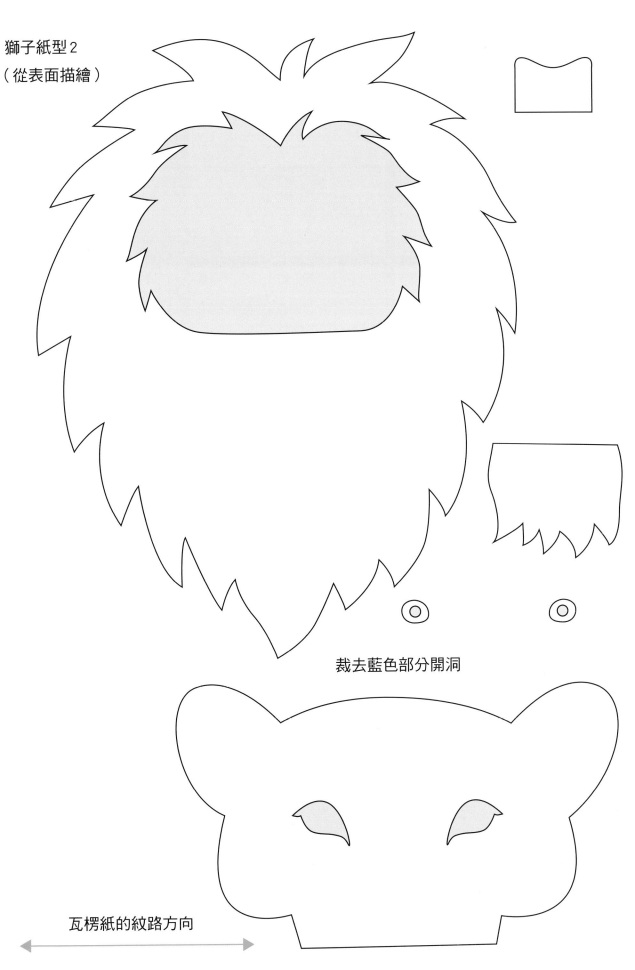

獅子紙型2
（從表面描繪）

裁去藍色部分開洞

瓦楞紙的紋路方向

毬果紙型（從表面描繪）

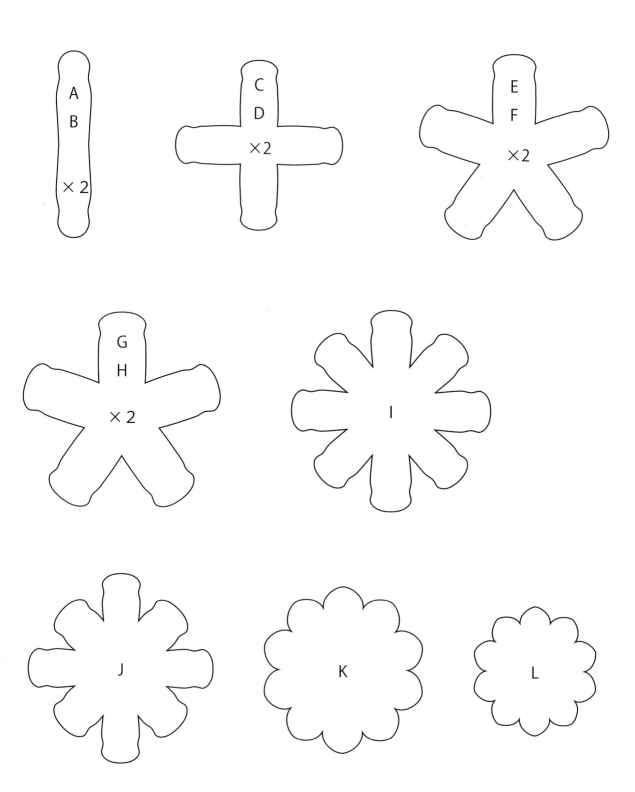

瓦楞紙的紋路方向

扁面蛸紙型（從背面描繪）

本體

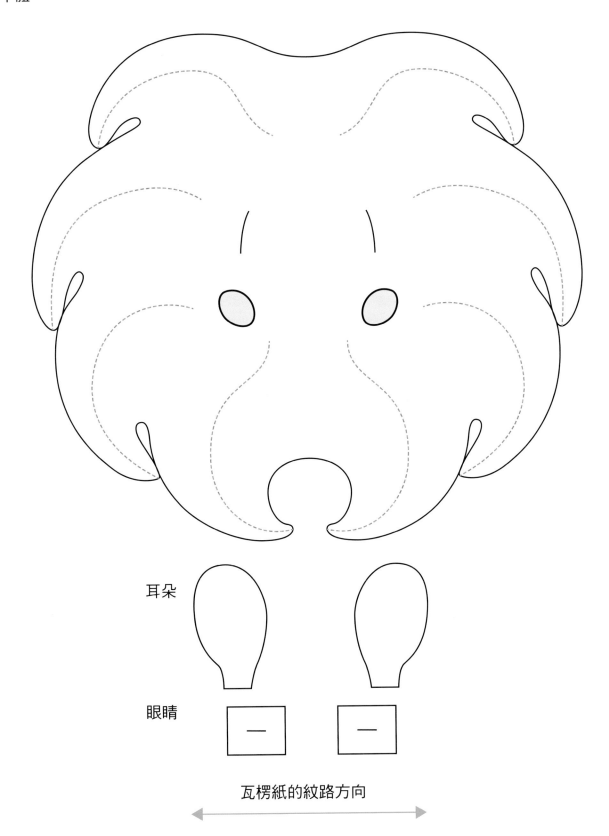

耳朵

眼睛

瓦楞紙的紋路方向

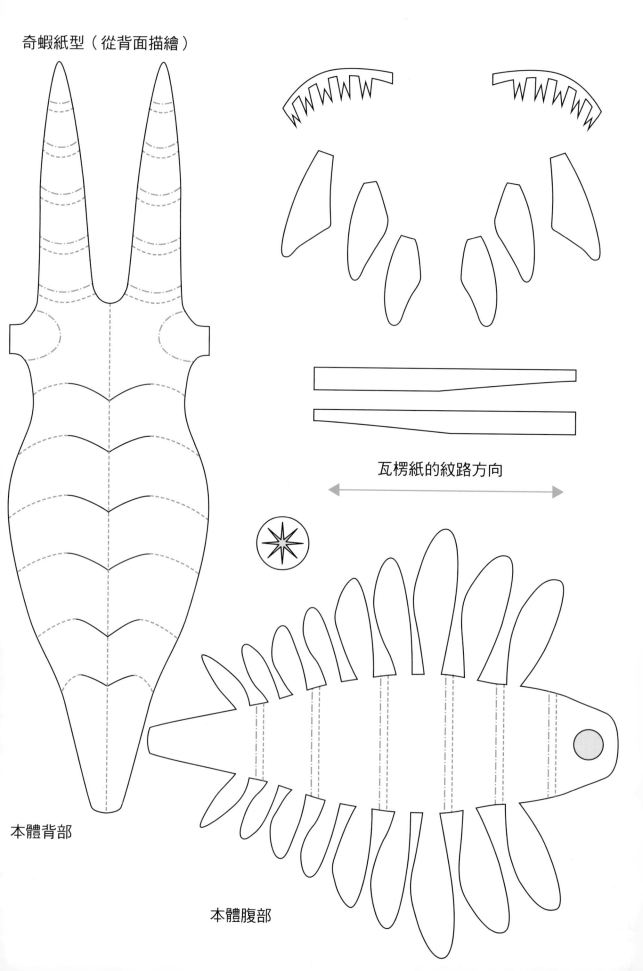

奇蝦紙型（從背面描繪）

瓦楞紙的紋路方向

本體背部

本體腹部

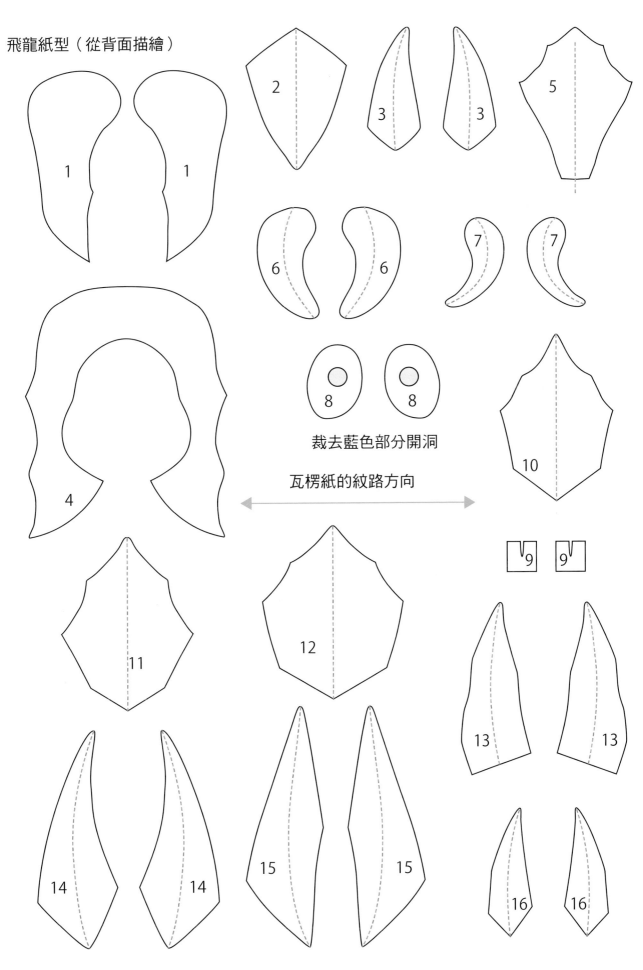

飛龍紙型（從背面描繪）

裁去藍色部分開洞

瓦楞紙的紋路方向

飛龍紙型 2（從背面描繪）

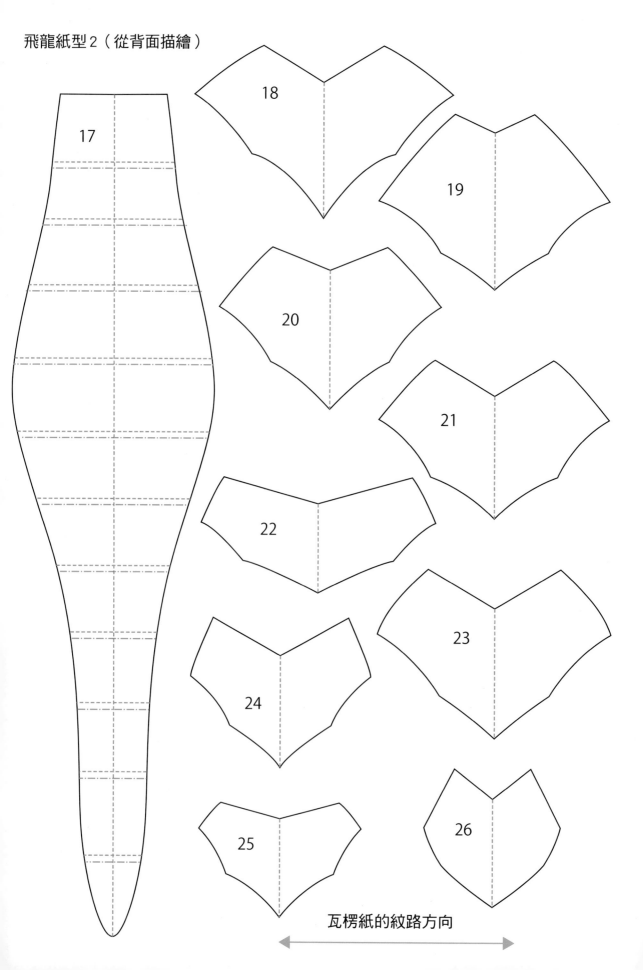

瓦楞紙的紋路方向

飛龍紙型 3（從背面描繪）

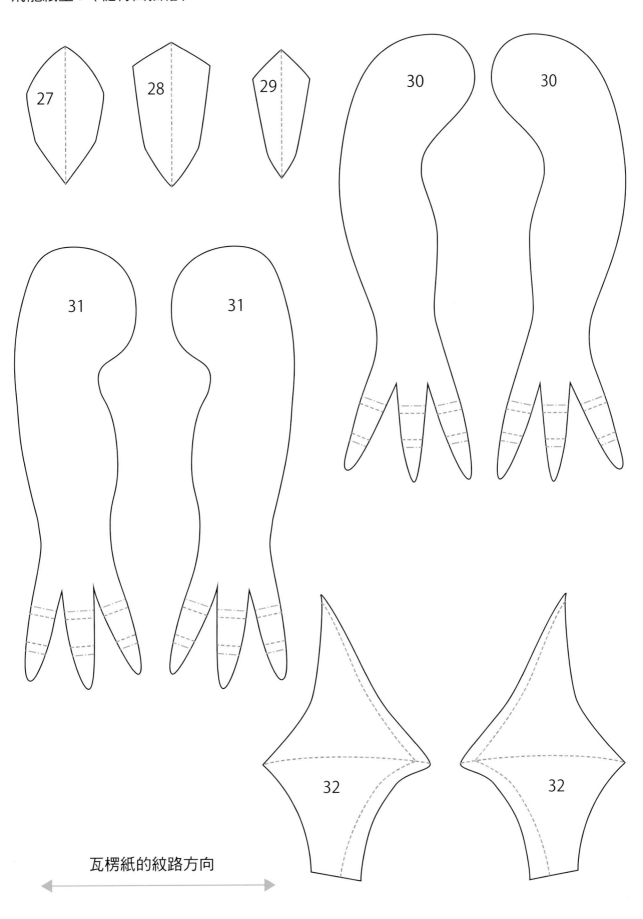

瓦楞紙的紋路方向

用瓦楞紙做造型藝術！
Masaki Odaka的瓦楞紙雕塑入門

出　　　版／楓書坊文化出版社
地　　　址／新北市板橋區信義路163巷3號10樓
郵 政 劃 撥／19907596　楓書坊文化出版社
網　　　址／www.maplebook.com.tw
電　　　話／02-2957-6096
傳　　　真／02-2957-6435
作　　　者／Masaki Odaka
翻　　　譯／洪薇
責 任 編 輯／江婉瑄
內 文 排 版／洪浩剛
校　　　對／邱鈺萱
港 澳 經 銷／泛華發行代理有限公司
定　　　價／480元
初 版 日 期／2023年1月

國家圖書館出版品預行編目資料

用瓦楞紙做造型藝術！：Masaki Odaka的瓦楞紙雕
塑入門 / Masaki Odaka作；洪薇譯. -- 初版. -- 新
北市：楓書坊文化出版社, 2023.01　面；公分

ISBN 978-986-377-825-7（平裝）

1. 紙雕

972.3　　　　　　　　　　　　　111018572